악역 영애·
영애·성녀 그리기

로맨스 판타지 여주인공의
의상 디자인과 포즈 자료집

AK HOBBY BOOK

Contents

제1장 영애 · 악역 영애 · 성녀의 기본 의상 드레스에 관한 기초 지식

제2장 영애 · 악역 영애 · 성녀를 그리자

제3장 영애·악역 영애·성녀의 액션

제4장 영애·악역 영애·성녀의 헤어 카탈로그

제5장 커버 일러스트 메이킹

이 책의 사용법

이 책은 5장으로 구성되었습니다. 제1장에서는 영애나 성녀 의상의 기본인 드레스에 대해, 종류와 배리에이션을 해설했습니다. 제2장에서는 8명의 캐릭터 작례를 기초로 디자인하는 방법과 알아두어야 할 지식을 해설했습니다. 제3장에서는 영애와 성녀가 자주 취하는 포즈를 모아서, 작화 포인트를 해설했습니다. 제4장은 헤어 스타일 샘플을 카탈로그처럼 게재했습니다. 제5장은 커버 일러스트의 메이킹입니다. 의상과 장식품, 소품 등의 기원과 역사, 유래에는 여러 가지 설이 있습니다. 앞으로의 연구와 논의에 의해 이 책에 기재된 내용이 정확하지 않을 수도 있습니다. 양해 부탁드립니다.

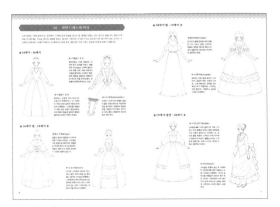

▲ 제1장

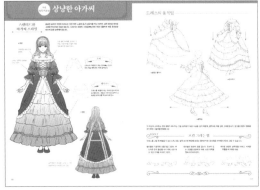

▲ 제2장

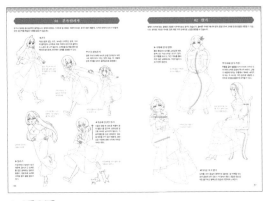

▲ 제3장

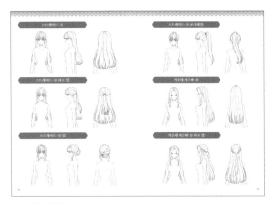

▲ 제4장

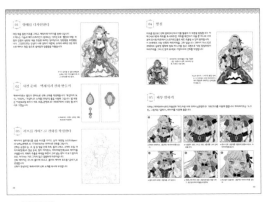

▲ 제5장

이 책에 나오는 영애·악역 영애·성녀란, 모두가 픽션에서 묘사된 캐릭터 종류를 가리킵니다.
고귀한 집안의 여성 캐릭터인 「영애」, 그중에서도 악역 포지션의 영애 캐릭터인 「악역 영애」, 그리고 귀중한 능력을 지닌 「성녀」.
판타지 작품에서 높은 인기를 자랑하는 3가지 타입의 캐릭터를 그릴 때, 도움이 되는 지식과 포인트를 소개합니다.

ILLUSTRATOR PROFILE

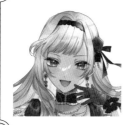

세이칸(生還)

담당: 커버/제5장

X（Twitter） : @mjk5smae

Profile
만화가. 대표작으로 『악역영애와 귀축기사』(원작: 네코타[猫田], 이치진샤), 『악녀(로 오해받은 제)가 음험한 왕태자님의 사랑을 받아 왕태자비가 될 것 같은데요?!』(원작: 카야노 스바루[栢野すばる], 쁘랭땅 출판) 등.

아사와(アサワ)

담당: 제1장/제2장/제4장

X（Twitter） : @dm_owr pixiv : 1368620

Profile
만화가. 여성향부터 남성향까지 장르를 가리지 않고 일러스트, 만화를 제작한다. 저작물로 『기망(欺罔)』(DeNIMO), 일러스트 실적으로 『BL 러브신 작화 테크닉 -다양한 체위를 그릴 수 있는 48가지 포즈집』(이치진샤) 등.

히즈키 미야(ひづきみや)

담당: 제2장/제3장

X（Twitter） : @Hizuki_Miya pixiv : 401332

Profile
일러스트레이터. 라이트노벨의 표지 일러스트나 삽화 등을 중심으로 활약. 주요 실적으로 『이세계 느긋한 캠핑』 시리즈(저: 렌킨오[練金王], 타카라지마샤)와 『술을 위해 여성향 게임 설정을 비튼 결과, 악역 영애가 치트 영애가 되었습니다』 시리즈(저: 유나카[ゆなか], KADOKAWA) 등.

호시러스크(星らすく)

담당: 제2장

X（Twitter） : @chaccco3 pixiv : 18746826

Profile
일러스트레이터. 라이트노벨의 표지 일러스트나 삽화, 모바일 게임의 일러스트 등에 참여한다. 주요 실적으로 『지극히 취향대로 자유로이 살아라! -단, 신들은 사랑하는 자식의 이세계 개혁을 바랍니다』 시리즈(저: 시난[紫南], 알파폴리스)와 게임 『앨리스 픽션(Alice Fiction)』의 월드 메모리 「좋은지고」 등.

Sabum

담당: 제3장

X（Twitter） : @QBST59 pixiv : 3254710

Profile
일러스트레이터. 주요 실적으로 『프로 화가에게 묻는다! -그림 그리는 사람들을 위한 고민 상담실』(임프레스) 등.

1

영애 · 악역 영애 · 성녀의 기본 의상

드레스에 관한 기초 지식

영애 · 악역 영애 · 성녀가 입는 화려한 드레스는 서양의 드레스를 기초로 디자인하는 경우가 많습니다. 제1장에서는 드레스의 역사와 종류를 해설합니다. 드레스에 관한 기본적인 지식을 배움으로써, 더욱 매력적이고 설득력이 있는 드레스를 디자인할 수 있게 되어봅시다.

소위 말하는 "영애 판타지"는, 중세에서 근세에 걸친 유럽을 참고로 한 세계를 무대로 삼는 경우가 많습니다. 판타지 세계를 묘사할 때는 사실을 충실히 재현할 필요는 없지만, 기본적인 지식을 가지고 있으면 더욱 설득력이 있는 묘사가 가능해질 것입니다. 이 페이지에서는 중세에서 근세에 걸쳐, 대표적인 서양 드레스 종류와 특징에 대해 소개합니다.

◆ 14세기 ~ 16세기

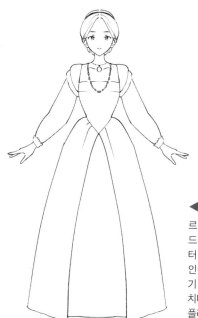

▶ 르네상스 후기

엘리자베스 1세로 대표되는 16세기 후기 영국풍 드레스. 목둘레와 지고(gigot) 소매라 불리는 크게 부푼 소매, 허리 위치에서 가로로 펼쳐지는 스커트가 특징. 머리 부분을 포함해서 전체적으로 보석과 프릴 장식이 많아, 호화롭게 번쩍번쩍 빛나는 인상.

◀ 르네상스 전기

르네상스 이전은 하이 웨이스트 드레스가 주류였으나, 이 시대부터 자연스러운 높이의 웨이스트라인이 유행한다. 스커트를 부풀리기 위한 보정 속옷이 등장하면서, 치마자락이 둥글게 펼쳐진 형태의 플레어스커트가 주류가 되었다.

◀ 스토머커(stomacher)

16세기~18세기에 유행한 앞면이 열린 드레스에 다는 역삼각형 가슴 앞가리개. 가장자리 부분의 프릴, 표면의 자수 등의 장식으로 드레스를 더 화려하게 보이게 하기 위한 장식.

◆ 16세기 딸 ~ 18세기 초

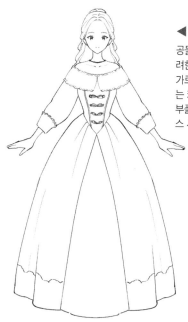

◀ 바로크(Baroque)

공들인 장식이 발전해서 더욱 화려한 디자인이 되었다. 스커트는 가로 방향으로 펼쳐지며, 목둘레는 커다란 레이스로 장식되었다. 부풀어 오른 지고 소매는 르네상스 시대의 영향이 남은 것.

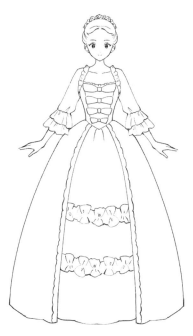

▶ 로코코(Rococo)

커다란 스커트와 화려한 장식, 쌓아 올린 헤어스타일 등 호화롭고 화려한 스타일이 유행했다. 스토머커와 페티코트(petticoat, 현재의 속옷이 아닌 오버 스커트 안에 입는 언더 스커트)에는 리본과 프릴 장식이 더해졌다.

◆ 18세기 말 ~ 19세기 초

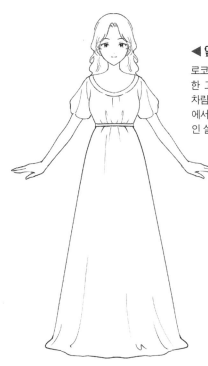

◀ 엠파이어(Empire)

로코코가 끝을 맞이한 후에 유행한 고대 그리스 같은 고전적인 차림새. 제한된 장식과 웨이스트에서 발끝까지 이어지는 직선적인 실루엣이 특징.

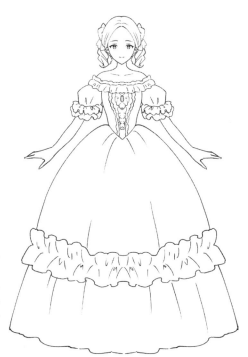

▶ 로맨틱(Romantic)

화려한 드레스로의 회귀가 시작되어, 둥글게 부푼 소매와 스커트, 그에 대비되는 것처럼 가는 웨이스트가 특징이다. 스커트는 약간 짧아져, 가련하고 섬세한 인상도 강해졌다.

◆ 19세기 중반 ~ 20세기 초

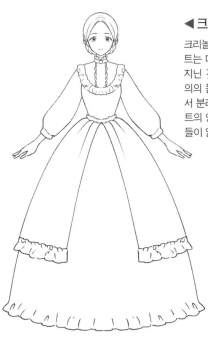

◀ 크리놀린(Crinoline)

크리놀린(➡P.14)의 발명으로 인해 스커트는 더욱 볼륨감 넘치는 돔형 실루엣을 지닌 것들이 늘어나기 시작한다. 또, 상의의 몸통 부분과 스커트가 허리 위치에서 분리되게 되었다. 볼륨감 넘치는 스커트의 영향으로, 소매 디자인도 낙낙한 것들이 일반적이 되었다.

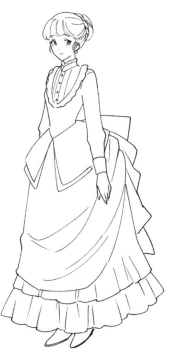

▶ 버슬(Bustle)

크리놀린 유행이 끝난 후, 뒤쪽에만 허리받이를 넣어 부풀리는 버슬 스타일이 유행했다. 이것은 힙 라인을 아름답게 보이게 하기 위한 것이다. 치맛자락은 너무 펼쳐지지 않게 되었으며, 상의는 현대의 디자인과 비슷한 재킷이 등장한다.

드레스는 실루엣에 따라 몇 가지 종류로 나뉩니다. 자신이 그리고 싶은 영애의 이미지와 세계관에 어울리도록, 먼저 최적의 실루엣을 선택해봅시다.

▲ 타이트

웨이스트에서 치맛자락까지 몸에 딱 밀착되는 라인을 그린다. 바디라인을 강조하고 싶을 때나, 섹시하게 보이고 싶은 캐릭터를 위한 실루엣.

▲ 프린세스 라인

프린세스라는 이름 그대로, 공주님의 의상으로 제일 먼저 연상되는 실루엣. 허리에서부터 나풀나풀하게 펼쳐지는 스커트가 고저스한 인상을 준다.

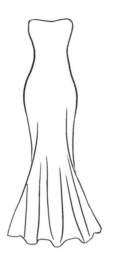

▲ 머메이드

웨이스트부터 무릎까지는 딱 밀착되고, 무릎 아래부터 플레어가 되는 실루엣. 바디라인을 보여주면서 엘레강트한 느낌도 연출할 수 있다.

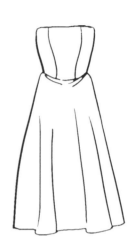

▲ A 라인

알파벳의 「A」처럼 스커트가 허리부터 끝자락으로 가면서 폭이 넓어지는 실루엣. 기품있게 보이게 하면서도, 무거움이 느껴지지 않는다.

▲ 스트레이트

스커트에 부풀어지는 부분이 없고, 허리부터 똑바로 아래로 떨어지는 타입. 상하 일체형 고대~중세 드레스에 많은 디자인. 중세 이전의 세계를 묘사하고 싶을 때.

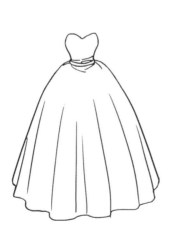

▲ 벨 라인

스커트가 벨(종)처럼 부풀어 있는 실루엣. 중세 유럽의 귀족의 드레스에서 자주 볼 수 있으며, 클래시컬한 세계관을 표현할 수 있다.

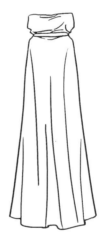

▲ 엠파이어

19세기 초 프랑스에서 유행한 스타일. 고대 드레스를 방불케 하는 고전적인 디자인으로, 직선적으로 개더(주름)가 많은 스커트가 특징.

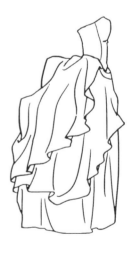

▲ 버슬

힙 라인을 강조하듯이 엉덩이 부분이 부풀어 오른 스커트가 특징. 19세기 말부터 20세기 초에 유행한 비교적 새로운, 모던한 디자인.

목덜미는 얼굴에 가까운 곳에 위치하기에, 제일 먼저 눈에 들어오기 쉬운 포인트입니다. 그렇기 때문에 드레스의 첫인상을 결정하는 부분으로서 지금까지 수많은 디자인이 만들어졌습니다. 이 페이지에서는 대표적인 목덜미 디자인 중에서, 칼라(옷깃)가 없는 것들을 소개합니다.

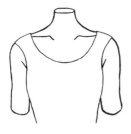

▲ U넥

U자로 파인 넥라인. 가슴팍과 쇄골 주위를 세련되게 어필할 수 있다.

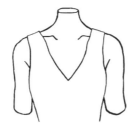

▲ V넥

V자로 크게 파인 넥라인. 가슴팍을 강조해 섹시한 인상을 준다.

▲ 라운드 넥

U넥과 마찬가지로 둥글게 파인 넥라인이지만, 이쪽은 파인 정도가 덜하다. 상냥한 분위기를 드러낸다.

▲ 보트 넥

가로로 긴 타원형으로 파인 넥라인. 신부용 드레스에도 자주 채용되는 디자인으로, 고상함이 돋보인다.

▲ 스퀘어 넥

사각형으로 파인 넥라인. 쇄골과 목덜미, 데콜테(목선) 부분을 직선적으로 시원하게 파서, 목이 길어 보이는 효과가 있다.

▲ 슬래시드 넥

칼로 자른 듯한 가늘고 긴 넥라인. 대부분의 경우, 어깨 높이에서 거의 수평으로 컷되어 있다.

▲ 하트 넥

완만한 하트 모양으로 파인 넥라인. 레오타드에서 많이 볼 수 있으며, 발레리나 넥이라 부르는 경우도 있다.

▲ 오프 숄더

어깨와 등을 크게 노출시킨 넥라인. 어깨나 데콜테를 드러냄으로써, 체형을 화사하게 보이게 하는 효과를 지녔다.

▲ 레이스업 프론트

파여 있는 앞쪽 부분을 신발 끈처럼 끈으로 교차시켜 묶는 형태의 넥라인.

▲ 홀터넥

싱글 스트랩 또는 폭이 있는 천을 옷 앞에서 목 뒤로 묶어 의복을 고정한 넥라인.

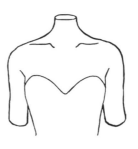

▲ 하트 셰이프 라인

가슴팍이 크게 파여 하트 모양이 된 넥라인. 중앙의 깊이 파인 부분이 가슴팍을 강조하고, 목을 길어 보이게 한다.

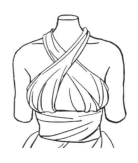

▲ 크로스 홀터

천이 목 앞에서 교차된 후 목 뒤로 돌아가는 디자인의 홀터넥. 가슴을 중앙으로 모이게 하기에 섹시해 보인다.

04 대표적인 칼라(옷깃) 디자인

목을 둘러싸는 칼라(옷깃)은, 유럽에서는 14세기경에 고안된 것으로 여겨지고 있습니다. 그렇기 때문에 중세 이후의 드레스에도 칼라가 달린 것들이 다수 존재하며, 그 디자인 종류도 다양합니다. 이 페이지에서는 드레스에 채용되는 경우가 많은 대표적인 칼라 디자인을 소개합니다.

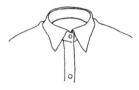

▲ 레귤러 칼라

스탠더드 칼라라고도 불리는, 와이셔츠 등에도 자주 쓰이는 표준적인 칼라 형태.

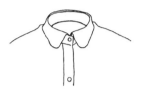

▲ 라운드 칼라

기본적인 구조는 레귤러 칼라와 같으며, 끝부분이 둥글어진 칼라. 이 둥근 부분이 여성스러움과 부드러운 인상을 준다.

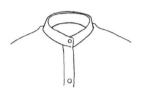

▲ 스탠드 칼라

접힌 부분이 없으며, 목선을 따라 서 있는 옷깃의 총칭. 깔끔한 목 주변이 지적인 인상을 준다. 차이나 드레스 등에서 볼 수 있는 마오 칼라도 스탠드 칼라의 일종.

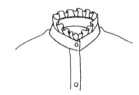

▲ 프릴 스탠드 칼라

스탠드 칼라의 일종으로, 세운 옷깃의 끝부분을 개더(주름)로 만든 것. 스탠드 칼라와 마찬가지로 지적인 모습을 연출하면서, 여성스러움도 강조할 수 있다.

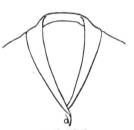

▲ 숄 칼라

주로 재킷 등에서 자주 볼 수 있는 옷깃. 옷깃 아래 부분이 둥글게 커브 모양을 이루며, 노치(V모양의 칼집)가 들어가지 않는다. 매니시(mannish)하고 엘레강트한 분위기가 된다.

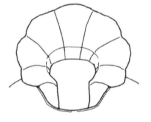

▲ 엘리자베스 칼라

16세기~17세기의 엘리자베스 왕조 시대 영국에서 유행했던, 목 주변에 부채꼴 모양의 주름과 레이스 장식을 전개하는 칼라.

▲ 롤 칼라

목 주변을 감싸듯이 접힌 칼라. 목둘레선을 크게 잡아 쇄골과 목덜미를 아름답게 보여주기에, 웨딩드레스에도 자주 채용된다.

▲ 자보 칼라

가슴팍을 덮는 주름 장식이 달린 칼라. 자보는 이 주름 장식을 말한다. 원래는 남성의 의복에 다는 것이었으나, 현재는 여성의 의복에서도 볼 수 있다.

▲ 보타이 칼라

옷깃 부분을 나비 모양으로 묶기 위한 끈이나 천이 달린 칼라. 페미닌한 느낌을 돋보이게 한다.

▲ 탈부착 칼라(비브, bib)

탈부착 칼라란 코디네이트에 맞추어 바꿀 수 있는, 의복과는 독립된 칼라를 말한다. 앞쪽 칼라가 길게 늘어진 플랫 디자인의 칼라는 비브 칼라라고 부른다.

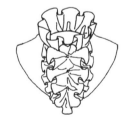

▲ 탈부착 칼라(프릴)

프릴이 달린 탈부착 칼라. 목 부분을 화사하며 여성적인 디자인으로 만들 수 있다.

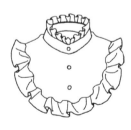

▲ 탈부착 칼라(옷길)

옷길이란 의복의 옷깃, 소매 등을 제외한 상반신의 앞과 뒤를 덮는 부분을 말한다. 목 부분부터 가슴팍을 완전히 덮음으로써, 겹쳐 입은 것처럼 보이게 한다.

05 대표적인 스커트 디자인

하반신을 원통형의 천으로 감싸는 스커트는, 고대에는 수많은 문화권에서 남녀를 가리지 않고 착용하는 것이었습니다. 하지만 유럽에서는 중세에 바지가 보급되면서 '남성은 바지', '여성은 스커트'로 남녀의 하의를 구분해서 입는 문화가 주류가 되어갑니다. 이 페이지에서는 스커트의 대표적인 종류를 소개합니다.

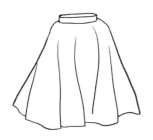

▲ 플레어

실루엣이 나팔꽃의 꽃잎처럼 아래를 향해 펼쳐지는 스커트. 파도 같은 모양이 나타나며, 우아하고 어른스러운 인상을 준다. 플레어(flare)란 나팔꽃 모양으로 펼쳐진다는 의미.

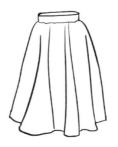

▲ 개더

방사형으로 개더(주름)가 생긴 스커트. 주름으로 소재가 펄렁하게 펼쳐지며, 부드러우면서 우아하고 아름다운 인상을 준다. 플리츠 스커트와는 다르게, 접히는 폭이 일정하지 않다.

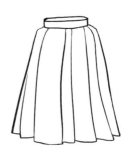

▲ 플리츠

웨이스트에서 치맛자락까지 소재를 접어 겹친 주름이 특징. 접힌 주름이 세로라인을 강조해 다리가 길어 보인다. 깔끔하고 고상한 인상을 준다.

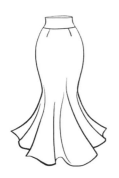

▲ 머메이드

무릎까지는 몸의 선을 따르고, 치맛자락 부분이 꼬리지느러미처럼 펼쳐지는 머메이드(인어) 같은 형태의 스커트. 웨이스트부터 무릎까지의 바디라인으로 페미닌한 인상을 준다.

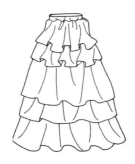

▲ 티어드

개더와 프릴 등의 천이 몇 겹으로 겹쳐진 디자인. 웨딩드레스에서도 볼 수 있는 형태로, 화려함과 여성스러움이 특징.

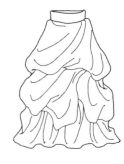

▲ 터킹

턱(tuck)이라 불리는 재봉 주름을 이어서 만든 스커트. 볼륨과 입체감이 드러나 호화로운 인상이 된다. 파티 장면 등에서 착용하는 경우가 많다.

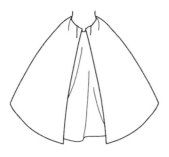

▲ 오버

드레스나 스커트 위에 겹쳐지는 스커트. 대부분은 하반신 뒤쪽이나 옆쪽을 덮는 형태이다. 하의와 다른 디자인(머메이드 위에 프릴 등)을 겹쳐서 액센트를 더할 수 있다.

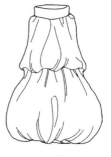

▲ 벌룬

웨이스트와 치맛자락에 개더를 넣어 조여서 풍선처럼 부풀어 오른 실루엣을 지닌 스커트. 치맛자락이 잘 뒤집어지지 않아서, 어린 여자아이가 입는 경우도 많다. 활발하고 개성적인 인상을 준다.

스커트 실루엣을 만드는 기구 크리놀린

크리놀린(crinoline)이란 고래수염이나 철사를 고리 모양으로 겹쳐서 만든 골조로 스커트를 부풀게 하는 속옷을 말합니다. 간단히 돔 형태의 실루엣을 만들 수 있기에 빅토리아 왕조 시대 영국에서 유행했습니다.

이 크리놀린의 등장으로 인해 스커트 자락은 '넓게 펼쳐질수록 좋다'라는 풍조가 탄생했으며, 한때는 폭이 몇 미터가 넘는 크기의 크리놀린도 등장했습니다. 하지만 너무 거대한 크리놀린은 일상생활에서 불편할 뿐만 아니라, 난로 불에 접촉해서 스커트가 불타거나, 스커트가 뭔가에 걸려 넘어지거나…이러한 심각한 사고의 원인이 되기도 했습니다. 그렇기 때문에 거대한 크리놀린은 서서히 사라졌고, 여성들이 착용하는 언더 스커트는 좀 더 콤팩트한 버슬로 변화하게 됩니다.

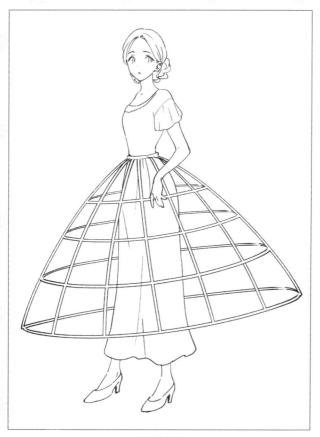

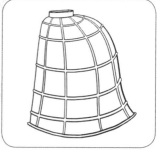

▲ 버슬

크리놀린의 앞쪽 절반이 평평해지고, 엉덩이 쪽이 위로 부풀어 오른 형태가 되었다. 힙 라인을 더욱 강조할 수 있다.

▲ 크리놀린

원래는 리넨에 말의 꼬리털을 섞어 짜낸 페티코트를 지칭하는 말이었으나, 19세기 중반에 위의 그림 같은 철제 크리놀린이 발명되자 그것을 지칭하는 말로 변화했다.

2

영애·악역 영애·성녀를 그리자

제2장에서는 3명의 일러스트레이터가 그린 8명의 캐릭터 일러스트 작례를 소개합니다. 각 캐릭터의 얼굴과 의상을 디자인할 때의 포인트, 자주 있는 시추에이션 해설, 그 시추에이션을 그릴 때 필요한 지식 등을 상세하게 설명합니다.

상냥한 아가씨

스탠더드한 아가씨 스타일

상냥한 성격이 자연히 드러나는 듯한 처진 느낌의 둥근 눈동자를 지닌 아가씨. 살짝 웨이브 헤어로 그리면 부드러운 인상이 됩니다. 드레스는 로맨틱 스타일(➡p.9)로 하면 도톰하게 부푼 호화로운 아가씨 같은 실루엣이 됩니다.

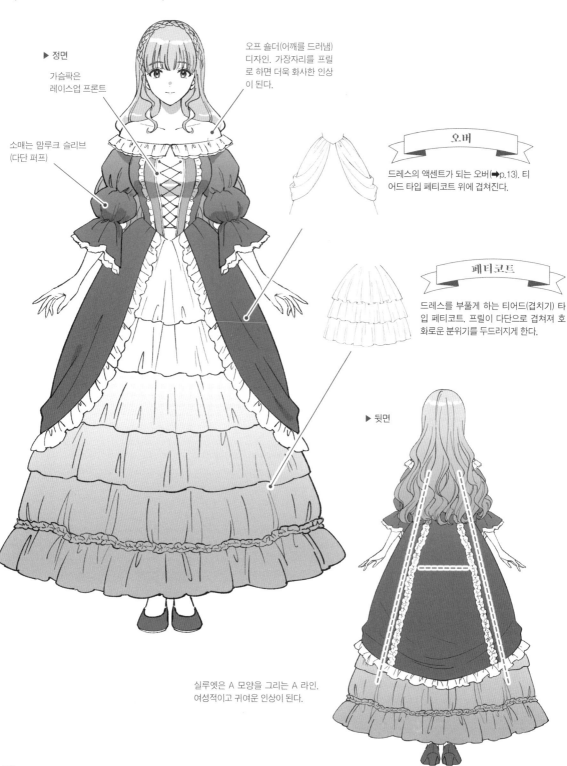

▶ 정면

가슴팍은 레이스업 프론트

오프 숄더(어깨를 드러냄) 디자인. 가장자리를 프릴로 하면 더욱 화사한 인상이 된다.

소매는 맘루크 슬리브 (다단 퍼프)

오버

드레스의 액센트가 되는 오버(➡p.13). 티어드 타입 페티코트 위에 겹쳐진다.

페티코트

드레스를 부풀게 하는 티어드(겹치기) 타입 페티코트. 프릴이 다단으로 겹쳐져 호화로운 분위기를 두드러지게 한다.

▶ 뒷면

실루엣은 A 모양을 그리는 A 라인. 여성적이고 귀여운 인상이 된다.

드레스의 움직임

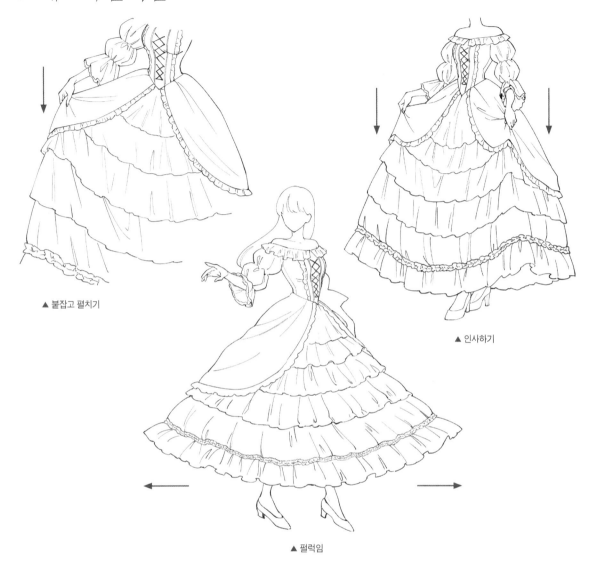

▲ 붙잡고 펼치기

▲ 인사하기

▲ 펄럭임

이 타입의 스커트는 안에 형태가 무너지는 것을 방지하기 위한 의상을 입기 때문에, 움직여도 부푼 상태 그대로입니다. 밥그릇 모양의 형태를 유지하며 그림처럼 변화합니다.

⟨POINT⟩ ──────── 프릴 그리는 법 ────────

드레스를 그릴 때 빼놓을 수 없는 소재, 프릴. 얼핏 보기엔 복잡해 보이는 형태이지만, 포인트를 파악하면 간단히 그릴 수 있습니다.

❶ 프릴의 가장자리 선을 대강 그린다. 부드러운 천의 질감을 내기 위해, 선은 약간 꼬인 것처럼 커브로 그린다.

❷ 프릴의 표면에 선을 긋는다. 조여져 있는 모양을 표현하기 위해, 선은 위쪽을 향해 오므라트린다.

❸ 프릴의 실루엣을 더하고, 세세한 주름을 추가하면 완성.

잠행 외출복

고귀한 아가씨의 잠행 외출복. 신분을 숨기기 위해, 평소 입는 호화로운 드레스와는 전혀 다른 소박하고 서민적인 인상의 드레스를 입었습니다.

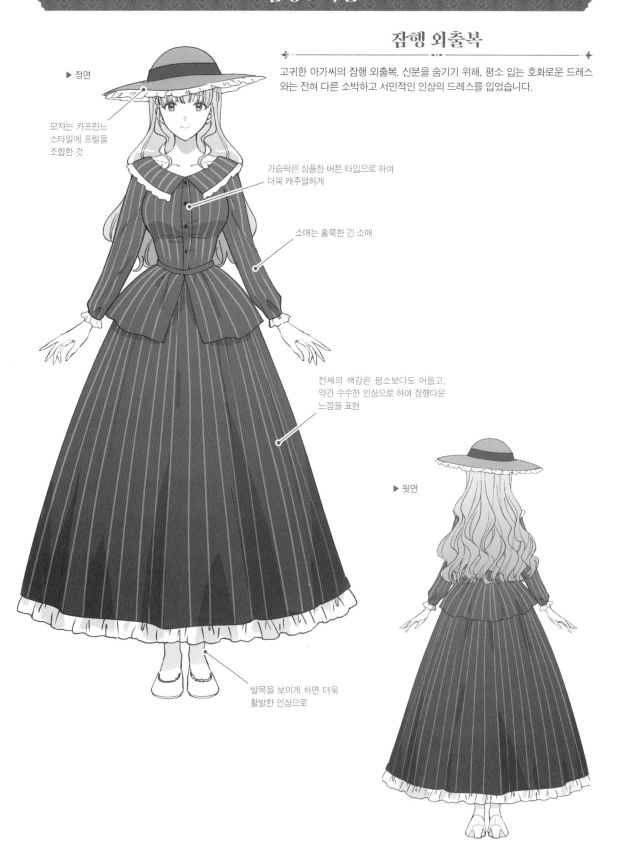

▶ 정면

모자는 카프린느 스타일에 프릴을 조합한 것

가슴팍은 심플한 버튼 타입으로 하여 더욱 캐주얼하게

소매는 홀쭉한 긴 소매

전체의 색감은 평소보다도 어둡고, 약간 수수한 인상으로 하여 잠행다운 느낌을 표현

▶ 뒷면

발목을 보이게 하면 더욱 활발한 인상으로

영애의 대표적인 모자

공주님이나 영애가 쓰는 대표적인 모자. 산책이나 외출 시에 씌우면 고상한 인상을 줄 수 있습니다.

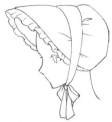

▲ 보닛

근세 유럽에서 자주 착용했던 여성용 모자. 정수리부터 후두부까지를 감싸며, 턱 아래에서 끈으로 묶는다.

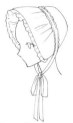

▲ 퀘이커 보닛

퀘이커 교도 여인들이 쓰는 보닛. 드레스와 같은 천의 자투리로 만든 것으로, 간소한 디자인이 많다.

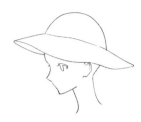

▲ 카프린느

프랑스어로 브림(챙)이 넓은 모자의 총칭으로, 크라운(모자의 높이 솟은 부분)에 탄력 있고 부드러우며 큰 편인 브림이 달린 것이 많다.

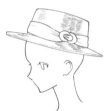

▲ 캉캉 모자

밀짚으로 만든 원통형의 평평한 정수리 부분과 수평 챙이 특징인 모자. 크라운에 리본이나 띠를 묶은 것이 일반적이다.

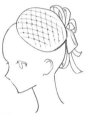

▲ 칵테일 햇

칵테일 드레스와 세트로 쓰는 모자. 드레스와 같은 소재로 만들어져 있으며, 레이스나 리본, 깃털 장식 등으로 장식되어 있다.

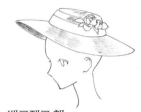

▲ 베르제르 햇

폭이 넓고 부드러운 브림과 작고 낮은 편인 크라운이 특징인 밀짚모자. 베르제르란 여성 양치기라는 뜻.

평소와의 갭을 보여준다

평소 스타일에서 해방되어, 바깥을 돌아다니는 아가씨. 복장의 인상을 크게 바꾸고, 일용품 그림을 추가하거나 표정을 밝게 하거나 해서 생생한 모습과 변화를 표현할 수 있습니다.

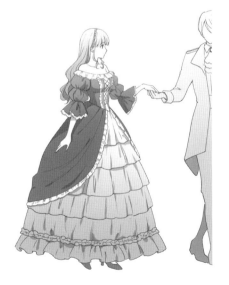

▲ 평소의 아가씨다운 스타일

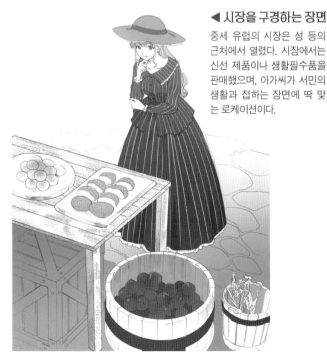

◀ 시장을 구경하는 장면

중세 유럽의 시장은 성 등의 근처에서 열렸다. 시장에서는 신선 제품이나 생활필수품을 판매했으며, 아가씨가 서민의 생활과 접하는 장면에 딱 맞는 로케이션이다.

웨딩 스타일

호화로운 결혼 의상

결혼식에서 신부가 입는 순백의 드레스. 혼례 의상은 신부의 지위와 본가의 재력을 나타내는 역할도 합니다. 호화로운 장식과 커다란 실루엣으로 화려함을 연출합니다.

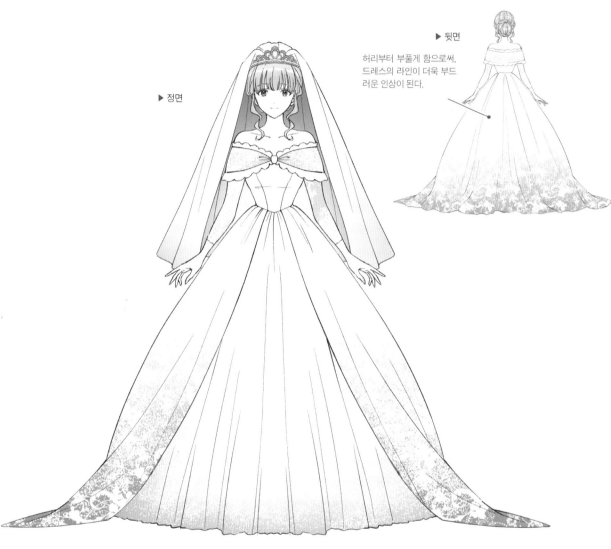

▶ 뒷면

허리부터 부풀게 함으로써, 드레스의 라인이 더욱 부드러운 인상이 된다.

▶ 정면

POINT

평소 드레스와의 비교

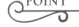

평소의 드레스보다 실루엣이 크게 펼쳐집니다.
볼륨이 생기기 때문에 다른 드레스를 입은 캐릭터와 나란히 서도, 한층 더 호사한 인상을 줄 수 있습니다.

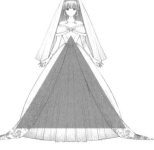

웨딩 시추에이션

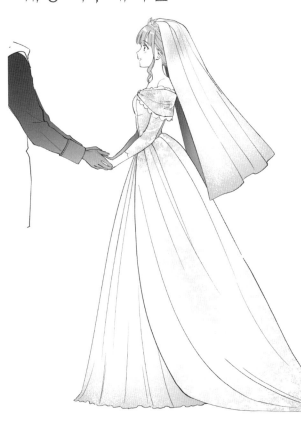

왕자에게 손을 이끌려 걸어가는 한 장면. 신부의 표정이 앞으로의 전개를 은유하는 중요한 장면이기도 합니다. 이 일러스트는 클라이맥스 신으로 상정해, 밝은 표정으로 걸어갑니다.

▲ 티아라

보석 등이 잔뜩 박혀 있는 여성용 관의 일종. 의례 장면 등 여성이 정장을 입을 때 장착한다. 왕족이나 귀족이 쓰는 것은 권위나 재력을 나타내기에 특히 더 호화롭고 사치스러운 디자인인 경우가 많다.

◀ 롱트레인

트레인이란 롱스커트의 바닥에 끌리는 치맛자락 부분을 말한다. 롱트레인 드레스는 12세기경에 등장해, 트레인의 길이가 신분이 높음을 나타내는 것이었다. 당연히 트레인이 길어질수록 움직이기 힘들어지지만, 신분이 높은 여성이라면 직접 돌아다닐 필요가 없어서 불편하지 않았다.

장식품 배리에이션

그 외에도 다양한 장식 배리에이션이 있습니다. 펜던트나 초커 등, 캐릭터에 맞는 장식품으로 호화롭게 디자인합시다.

▲ 초커

목에 딱 맞게 밀착시켜 두르는 짧은 목걸이. 심플한 띠나 끈 모양이나, 앞쪽에 보석을 장식한 것까지 있다.

▲ 펜던트

끈이나 체인에 매달듯이 탑에 장식이 달린 목걸이. 대부분의 경우, 장식은 착용자의 가슴팍에 오게 된다.

▲ 소투아르

웨이스트 아래까지 늘어지는 긴 목걸이. 줄은 금이나 은제로, 끝에 펜던트나 태슬(tassel)이 달린 것도 있다.

◀ 라리아트

목이나 머리카락에 다는 끈 모양 액세서리. 기본은 목걸이처럼 목에 착용하는 것이지만, 잠금쇠가 없기 때문에 목에 거는 것 이외에도 자유로이 어레인지할 수 있다.

◀ 로자리오

기독교에서 성모 마리아에게 기도를 반복하기 위한 도구. 수주(數珠) 부분에 십자가가 달린 형태가 일반적이나, 액세서리로서는 반지나 팔찌 타입의 로자리오도 존재한다.

마법학교에 다니는 영애

판타지풍 학생 스타일

숏 헤어로 보이시한 학생 영애입니다. 상의는 포멀한 베스트와 재킷으로 하고, 현실의 교복 실루엣과 가깝게 하면 학생다운 모습과 판타지다운 모습의 밸런스를 취할 수 있습니다.

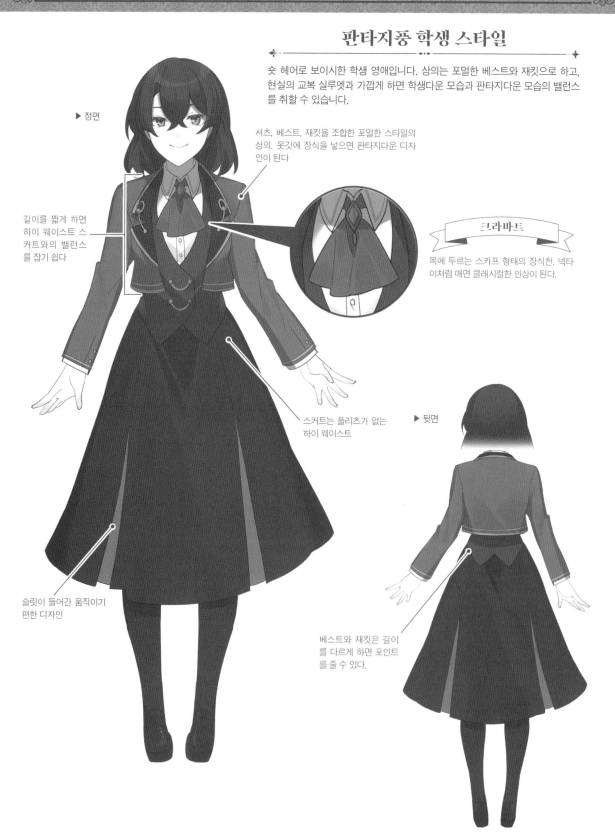

▶ 정면

서츠, 베스트, 재킷을 조합한 포멀한 스타일의 상의. 옷깃에 장식을 넣으면 판타지다운 디자인이 된다

길이를 짧게 하면 하이 웨이스트 스커트와의 밸런스를 잡기 쉽다

크라바트

목에 두르는 스카프 형태의 장식천. 넥타이처럼 매면 클래시컬한 인상이 된다.

스커트는 플리츠가 없는 하이 웨이스트

▶ 뒷면

슬릿이 들어간 움직이기 편한 디자인

베스트와 재킷은 길이를 다르게 하면 포인트를 줄 수 있다.

교복 배리에이션

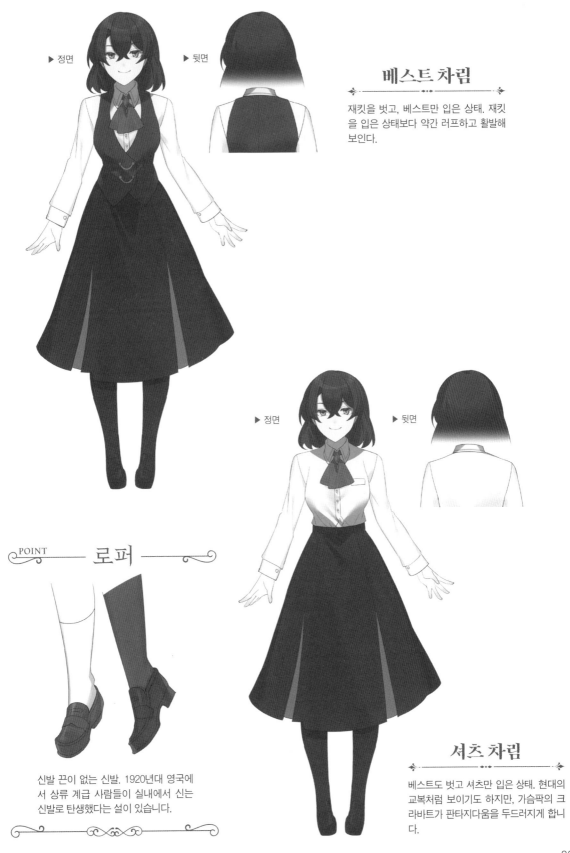

▶ 정면 ▶ 뒷면

베스트 차림

재킷을 벗고, 베스트만 입은 상태. 재킷을 입은 상태보다 약간 러프하고 활발해 보인다.

▶ 정면 ▶ 뒷면

POINT — 로퍼

신발 끈이 없는 신발. 1920년대 영국에서 상류 계급 사람들이 실내에서 신는 신발로 탄생했다는 설이 있습니다.

셔츠 차림

베스트도 벗고 셔츠만 입은 상태. 현대의 교복처럼 보이기도 하지만, 가슴팍의 크라바트가 판타지다움을 두드러지게 합니다.

마법학교 교사

마법학교다운 느낌을 표현하는 교사(校舍). 소품 묘사도 클래시컬한 아이템으로 준비합니다.

▶ 리브 볼트

중세~근세 서구의 교사는 수도원 건축 방식을 도입하는 경우가 많았다. "볼트"라 불리는 아치형 천장은 그러한 특징 중 하나. 세밀한 장식은 그리지 않더라도, 천장을 볼트로 하는 것만으로도 마법학교다움을 표현할 수 있다.

▼ 리브 볼트의 배리에이션

양식에 따라 조립 방식이 달라진다.

▼ 로마네스크

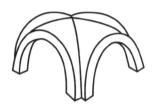

▼ 교차식 고딕

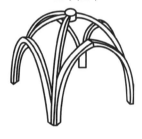

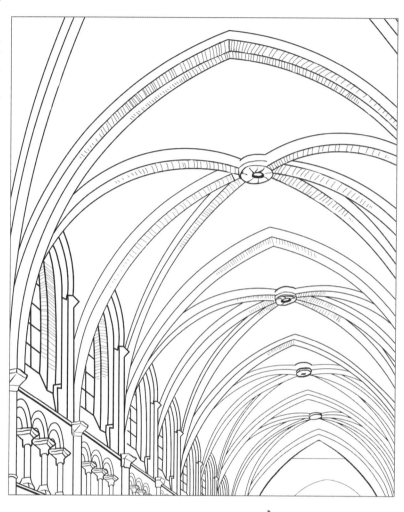

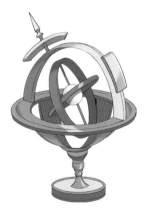

▲ 천구의

행성이나 별자리의 천구상 위치를 구 위에 표시한 모형. 동서고금, 천문학과 마술에는 밀접한 관계가 있다. 아카데믹한 분위기와 마술적 분위기 양쪽을 연출할 수 있는 소도구.

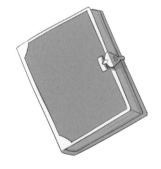

▲ 잠금쇠가 달린 책

중세의 사본은 주로 양피지로 만들어졌기 때문에, 뒤틀리거나 주름이 생기기 쉽다. 그걸 방지하기 위해 중량이 있는 표지를 달고, 거기에 금속 잠금쇠가 달려 있는 경우가 많았다.

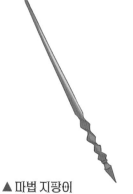

▲ 마법 지팡이

마법사가 마법을 걸 때 쓰는 지팡이. 다루기 쉬운 사이즈로 끝쪽을 향해서 가늘어지는 형태가 일반적.

마법을 쓰는 움직임

블레이저 타입의 교복에 마법사가 몸에 걸칠 것 같은 케이프를 더하면 더욱 판타지적인 인상을 가지게 할 수 있습니다. 또, 케이프나 스커트를 크게 펄럭이게 하면, 마법의 위력을 알기 쉽게 시각화 하는 것도 가능합니다.

스커트나 케이프
자락은 펼쳐지면
타원형을 그린다

▲ 케이프 디자인

케이프란 소매가 없는 짧은 망토 같은 아우터를 말한다. 등부터 팔, 가슴을 덮듯이 두르며, 목에 고정한다. 여성이 정장 위에 걸치는 경우는 비단이나 벨벳 등의 원단으로 만들어진 고가의 케이프를 사용하는 경우가 많다.

마법 이펙트 그리는 법

▶ 불꽃 이펙트 그리는 법

❶ 불꽃 움직임의 형태를 그린다. 불꽃이 움직이는 방향을 향해, 타원형 형태를 배치한다. 선두의 타원을 가장 크게, 끝으로 갈수록 작아지게 그린다.
❷ 타원형 형태를 따라 불꽃의 모양을 그린다. 형태의 윤곽을 따라서 연결해 나간다. 세세한 불꽃과 도중에 끊긴 세세한 파편도 그리면 리얼해진다.

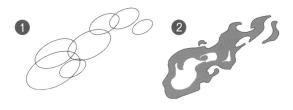

▶ 바람 이펙트 그리는 법

❶ 먼저 바람의 흐름을 윤곽선을 이용해 대강 그린다.
❷ 윤곽선을 따라 선을 두껍게 겹치듯이 바람의 형태를 그린다. 커브되는 부분은 리본처럼 안과 밖을 그린다.
❸ 안쪽보다 바깥쪽 색을 밝게 하고, 뒤가 보이는 부분은 그림자처럼 어두운 색으로 칠하면 입체감이 생긴다.

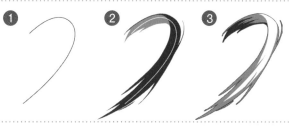

▶ 물 이펙트 그리는 법

❶ 물의 움직임의 윤곽선을 그리고, 윤곽을 따라가듯이 타원형 형태를 그려 넣는다. 움직임이 빠른 부분의 타원은 가늘고 길게, 느린 부분은 동그라미에 가까운 형태로.
❷ 형태를 따라 물의 흐름을 그린다. 흔들리는 끝 부분은 둥글게 그리면 액체처럼 보인다. 작게 물보라를 뿌리면 좀 더 리얼해진다.
❸ 색을 칠해 물 같은 느낌을 낸다. 빛이 닿는 부분과 그림자가 되는 부분의 명암을 확실하게 하면 입체적으로 보인다.

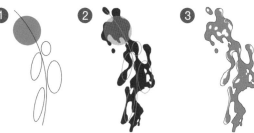

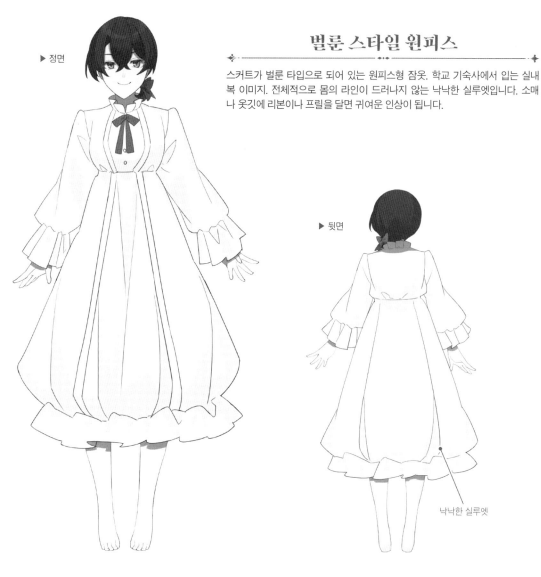

▶ 정면

벌룬 스타일 원피스

스커트가 벌룬 타입으로 되어 있는 원피스형 잠옷. 학교 기숙사에서 입는 실내복 이미지. 전체적으로 몸의 라인이 드러나지 않는 낙낙한 실루엣입니다. 소매나 옷깃에 리본이나 프릴을 달면 귀여운 인상이 됩니다.

▶ 뒷면

낙낙한 실루엣

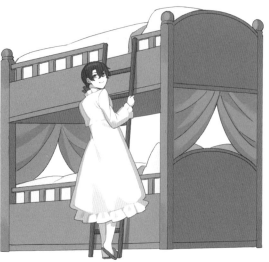

▶ 2층 침대

학교 기숙사에 있는 침대라면 역시 2층 침대. 기숙학교의 역사는 매우 오래되었는데, 15세기부터 16세기에 걸쳐 영국에서 창설된 것이 시초로 알려져 있다. 가족과 떨어져 생활하는 기숙사는 학업만이 아니라 규칙과 예의, 커뮤니케이션 능력 등 심신을 단련하는 장이 되었다.

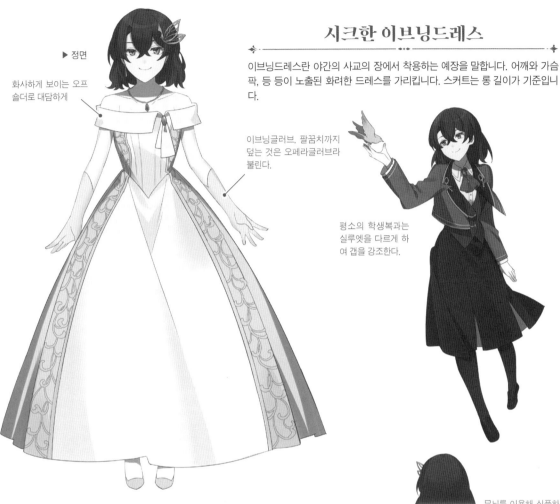

시크한 이브닝드레스

이브닝드레스란 야간의 사교의 장에서 착용하는 예장을 말합니다. 어깨와 가슴 팍, 등 등이 노출된 화려한 드레스를 가리킵니다. 스커트는 롱 길이가 기준입니다.

▶ 정면

화사하게 보이는 오프 숄더로 대담하게

이브닝글러브. 팔꿈치까지 덮는 것은 오페라글러브라 불린다.

평소의 학생복과는 실루엣을 다르게 하여 갭을 강조한다.

무늬를 이용해 심플하게 정돈하면 어른스러운 분위기가 된다.

▶ 뒷면

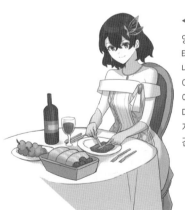

◀ 식사 장면

영애라고 할 정도면 어린 시절부터 테이블 매너는 확실하게 배워둔다. 나이프나 포크는 손잡이를 잡는 게 아니라, 식칼을 쥐듯이 검지를 등에 대고 엄지도 앞쪽을 향하게 한다. 요리는 나이프로 한 입 크기로 자르고, 포크를 사용해 입으로 옮긴다.

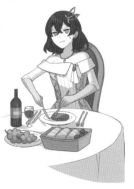

▶ 테이블 매너에 악전고투

현대에서 이세계로 전생했을 경우에는, 테이블 매너를 숙지했으리라고 단언할 수 없다. 그 캐릭터의 내력에 맞춰 만찬회에서의 리액션에 변화를 주면 배경과 성격을 표현할 수 있다.

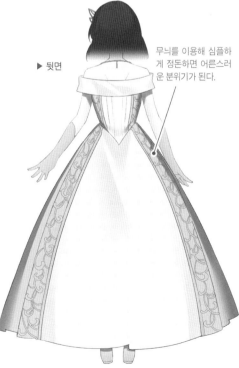

원래 주인공

여성향 게임의 정규 주인공풍 영애

소위 말하는 「여성향 게임의 히로인풍」 영애. 현대적인 블레이저 교복에 이너로는 셔츠를 맞춰 입었습니다. 조금 큰 리본 머리 장식 등 여성스러운 아이템을 선택함으로써, 앙큼하게 귀여운 면이 돋보입니다.

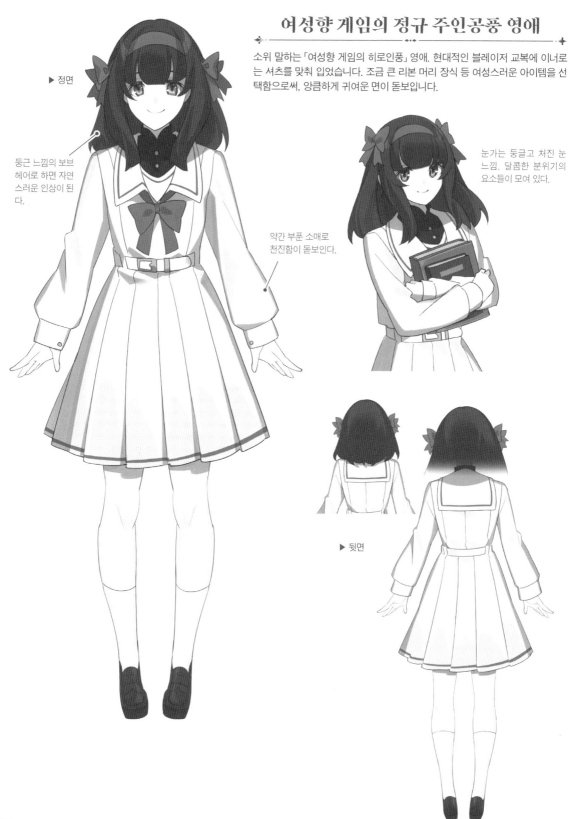

▶ 정면

둥근 느낌의 보브 헤어로 하면 자연스러운 인상이 된다.

약간 부푼 소매로 천진함이 돋보인다.

눈가는 둥글고 처진 눈 느낌. 달콤한 분위기의 요소들이 모여 있다.

▶ 뒷면

캐릭터의 표정

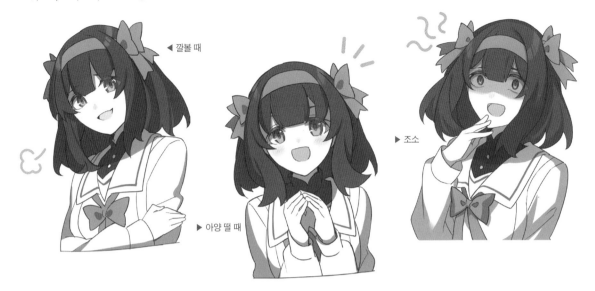

◀ 깔볼 때

▶ 조소

▶ 아양 떨 때

▲ 표정으로 성격을 표현하기

원래는 주인공이었어야 할 캐릭터가 이야기에 따라서는 악역 포지션이 되는 경우도 있습니다. 이런 경우 디자인은 정통파 미소녀이기에 입가를 올리며 깔보거나, 일부러 아양을 떨거나, 눈가에 그림자를 넣어 눈동자의 하이라이트를 지우거나 하는 등…약간 극단적으로 표정을 짓게 하면 악역다운 느낌이 납니다.

친구와의 점심

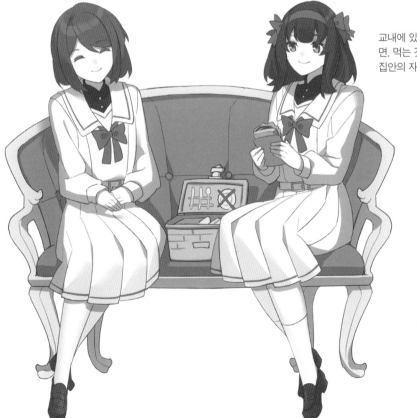

교내에 있는 긴 의자에 앉아 친구와 점심을 먹는 장면. 먹는 것은 샌드위치. 호화로운 런치 박스로 좋은 집안의 자녀라는 사실을 알 수 있습니다.

▲ 런치 박스

피크닉에는 언제나 함께 하는 런치 박스. 현재처럼 밖에서 하는 피크닉은 19세기 중반을 지날 때쯤 탄생해, 주로 영국에서 유행했다. 차를 좋아하는 영국 귀족들은 피크닉에 티 세트와 과자를 빼놓을 수 없었기에, 식기류도 전부 가지고 다닐 수 있는 전용 가방이나 바구니가 탄생했다.

아이 모습

아이 시절의 모습

캐릭터의 아이 시절 모습. 의상은 자기 방에서의 잠옷 차림. 리본이 달린 낙낙한 원피스에, 커다란 드로어즈(drawers, 여성용 속옷)를 입고 있습니다.

▶ 정면

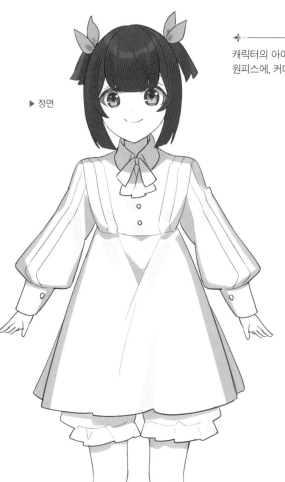

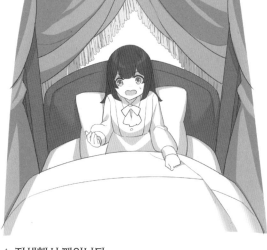

▲ 전생해서 깨어나다

영애로 전생하는 판타지 작품의 단골 오프닝. 본 적 없는 모습으로 변했음을 깨닫고 놀라는 모습.

▶ 뒷면

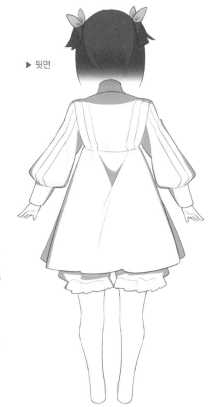

▶ 천장이 달린 침대

중세 유럽 시대에 상류 계급 사이에서 유행했던 것. 당시는 침실이라는 개념이 없고, 생활의 중심이던 큰 방을 취침 시에는 침실로 이용했었다. 그렇기에 큰 방을 침실로서 구별하기 위해 천장에서 드리웠던 커튼이 천장이 달린 침대의 시작이 되었다.

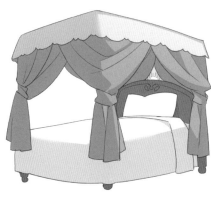

아이 캐릭터의 등신

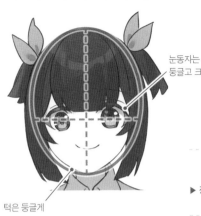

눈동자는
둥글고 크게

턱은 둥글게

얼굴의 밸런스

아이 캐릭터의 얼굴을 그릴 경우, 파츠가 전체적으로 내려가고 눈은 윤곽선의 중심보다도 아래 위치에 있습니다. 눈동자는 어른보다 크게, 윤곽은 둥그스름한 모양을 띱니다.

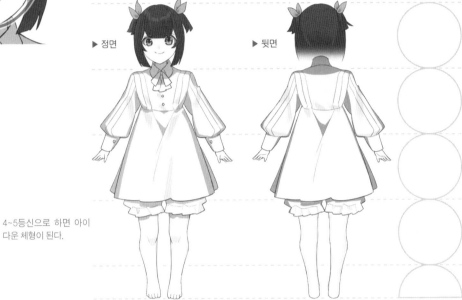

▶ 정면

▶ 뒷면

4~5등신으로 하면 아이 다운 체형이 된다.

POINT ── 성장 후와의 비교 ──

어린 시절의 모습을 그릴 경우, 머리 장식 등 공통되는 요소를 만들어두면 성장 후의 모습과 연결되는 느낌을 표현할 수 있다.

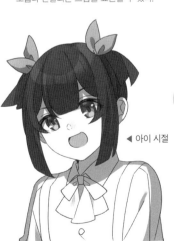

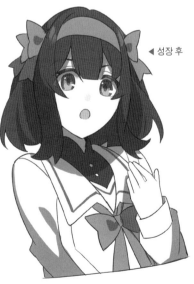

◀ 성장 후

◀ 아이 시절

▶ 아이의 표정

데포르메화 한 애니메이션풍 캐릭터인 경우, 유년 시절과 소녀 시절은 얼굴 그리는 법에 큰 변화가 생기지는 않는다. 아주 약간 눈을 크게 하고, 뺨의 윤곽에 둥근 느낌을 더하면 아이처럼 보이게 된다.

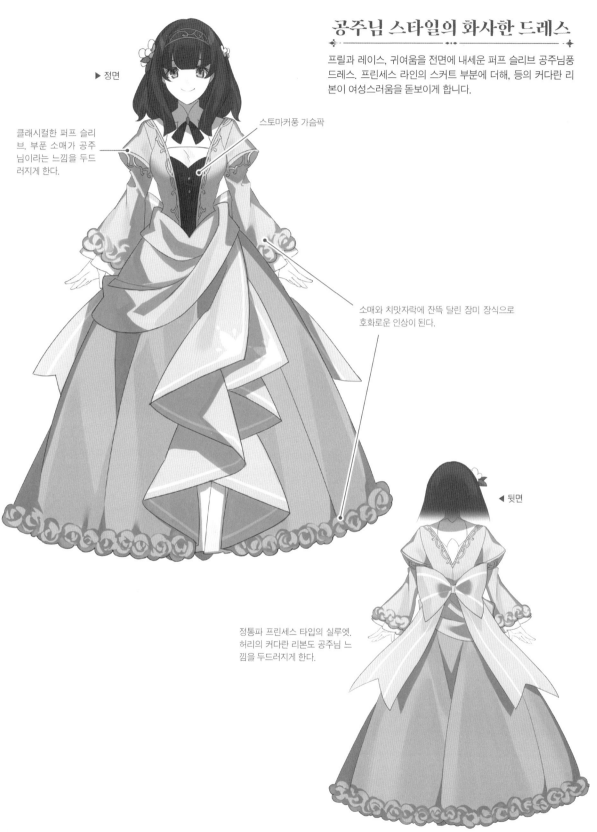

공주님 스타일의 화사한 드레스

프릴과 레이스, 귀여움을 전면에 내세운 퍼프 슬리브 공주님풍 드레스. 프린세스 라인의 스커트 부분에 더해, 등의 커다란 리본이 여성스러움을 돋보이게 합니다.

▶ 정면

클래시컬한 퍼프 슬리브. 부푼 소매가 공주님이라는 느낌을 두드러지게 한다.

스토마커풍 가슴팍

소매와 치맛자락에 잔뜩 달린 장미 장식으로 호화로운 인상이 된다.

◀ 뒷면

정통파 프린세스 타입의 실루엣. 허리의 커다란 리본도 공주님 느낌을 두드러지게 한다.

무도회에서 댄스

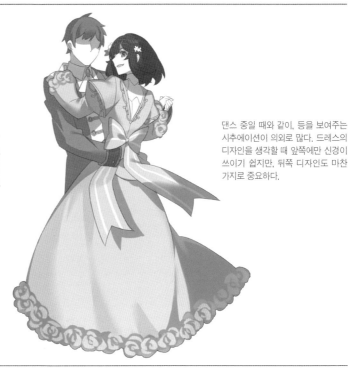

무도회

서양의 정식 댄스파티. 17세기부터 18세기에 걸쳐 유럽의 여러 나라에서는 궁정 무도회가 자주 열렸습니다. 수많은 제약이 있던 시대이기에, 남녀끼리 서로 교류하는 귀중한 기회가 되었습니다.

댄스 중일 때와 같이, 등을 보여주는 시추에이션이 의외로 많다. 드레스의 디자인을 생각할 때 앞쪽에만 신경이 쓰이기 쉽지만, 뒤쪽 디자인도 마찬가지로 중요하다.

다양한 소매 형태

드레스의 소매는 다양한 형태가 있습니다. 캐릭터의 인상과 베이스가 되는 세계관에 맞도록, 다양한 조합을 시험해봅시다.

▲ 아메리칸 슬리브

미국식 소매를 말하는 것으로, 어깨를 노출한 노 슬리브형 슬리브 라인을 말한다. 가슴팍은 가리면서 어깨와 팔을 아름답게 보여줄 수 있다.

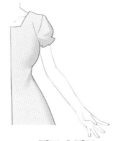

▲ 퍼프 슬리브

어깻죽지와 소맷부리를 개더 또는 턱으로 조여 둥글게 부풀어지도록 만든 짧은 소매. 르네상스 시대의 드레스에서 자주 볼 수 있다.

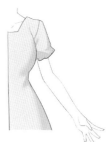

▲ 3부 소매

소매 길이가 어깨부터 팔꿈치까지의 사이에 있는 것을 말한다. 반소매(반팔)과 거의 같은 뜻이지만, 5부 소매와 구별하기 위해 3부 소매라 불린다.

▲ 5부 소매

팔꿈치 정도까지의 길이인 반소매의 일종으로, 반소매보다 약간 길고 7부 소매보다는 짧은, 팔꿈치가 가려질 정도 길이의 소매.

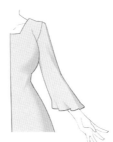

▲ 파고다 슬리브

소매 상부가 가늘고 몸에 밀착되며, 팔꿈치부터 소매 끝을 향해 점점 넓어지는 디자인. 소매 끝에 레이스나 프릴이 사용되는 경우도 많다.

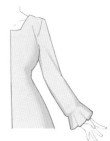

▲ 긴소매

피부의 노출이 적고, 클래시컬하고 고상한 인상을 준다. 소매 부분을 시스루 레이스로 하면 적당히 피부가 보여 페미닌한 인상이 된다.

고저스하고 기품 있는 영애

어른스러운 엠파이어 스타일

어깨를 크게 노출한 오프 숄더 엠파이어 스타일. 직선으로 펼쳐지는 스커트의 실루엣이 날카로운 인상을 주며, 어른스럽고 쿨한 분위기를 드러냅니다.

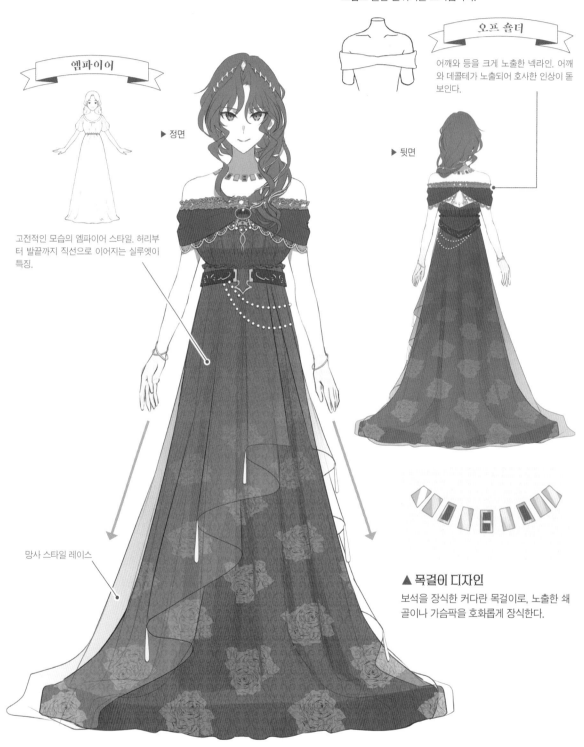

엠파이어

고전적인 모습의 엠파이어 스타일. 허리부터 발끝까지 직선으로 이어지는 실루엣이 특징.

▶ 정면

오프 숄더

어깨와 등을 크게 노출한 넥라인. 어깨와 데콜테가 노출되어 호사한 인상이 돋보인다.

▶ 뒷면

망사 스타일 레이스

▲ 목걸이 디자인

보석을 장식한 커다란 목걸이로, 노출한 쇄골이나 가슴팍을 호화롭게 장식한다.

소매 배리에이션

▶ 정면　　　　　　▶ 뒷면

▲ 긴소매

긴소매 패턴. 팔의 노출이 적어져 섹시함이 줄어든 만큼,
지적인 느낌과 고상함이 증가한다.

▶ 정면　　　　　　▶ 뒷면

▲ 레이스 소매

드레스의 소매가 시스루인 패턴. 긴소매와 다르게 팔의
실루엣이 비쳐 보이기에, 고상함을 유지한 채로 섹시함
도 플러스할 수 있다.

캐릭터 디자인

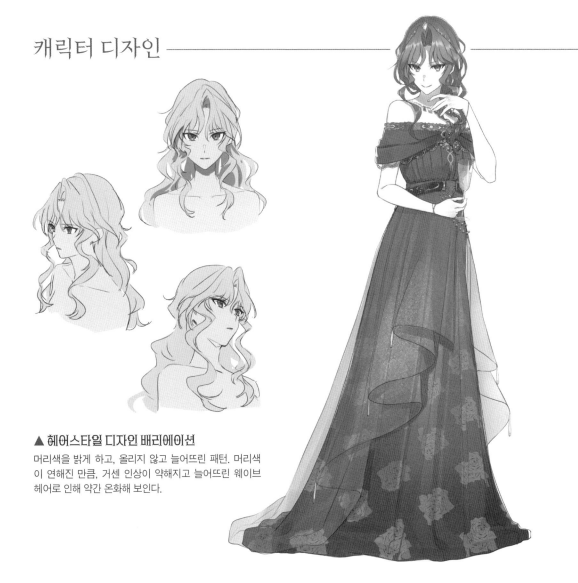

▲ 헤어스타일 디자인 배리에이션

머리색을 밝게 하고, 올리지 않고 늘어뜨린 패턴. 머리색
이 연해진 만큼, 거센 인상이 약해지고 늘어뜨린 웨이브
헤어로 인해 약간 온화해 보인다.

침실에서의 네글리제

우아한 잠옷 차림

부드러운 소재의 머메이드 드레스 같은 낙낙한 실루엣의 네글리제. 비쳐 보이는 얇은 소재지만 개더를 겹치면서 몸의 라인을 너무 많이 보여주지 않는, 섹시함과 고상함을 양립한 디자인입니다.

화이트 브림

하얀 레이스가 달린 카추샤와 비슷한 헤드 드레스. 브림은 원래 「모자의 챙」을 의미한다. 초기의 메이드가 쓰던 실내용 모자에서 변화해 이 형태가 되었다고 한다.

▶ 프라이빗할 때만 보여주는 상냥한 표정

상류 계급의 자녀들에게는 전속 메이드가 배치되는 것이 일반적이다. 어릴 적부터 돌봐주는 메이드는 마음을 터놓을 수 있는 존재. 평소의 씩씩한 표정도 그녀와 둘만 있을 때에는 상냥하게 바뀐다.

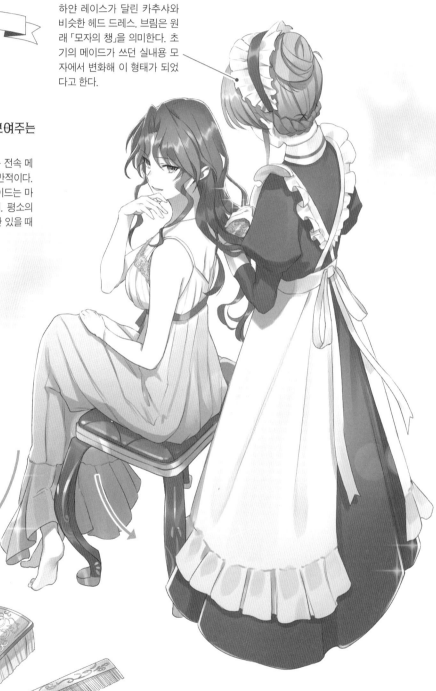

의자에 앉을 때, 스커트 부분은 정강이 부근에서 부드럽고 고상하게 넓어진다.

◀ 헤어브러시와 빗

상류 계급이 쓸 것 같은 고급품은 상아나 귀판(거북이의 배딱지) 등의 소재로 만들어져 있으며, 공을 들여 장식된 것들이 많다. 실제로 중세·근세 유럽에서는 자신의 머리카락을 세팅하는 것보다 가발을 사용하는 것을 선호하기도 했다.

네글리제 디자인과 배리에이션

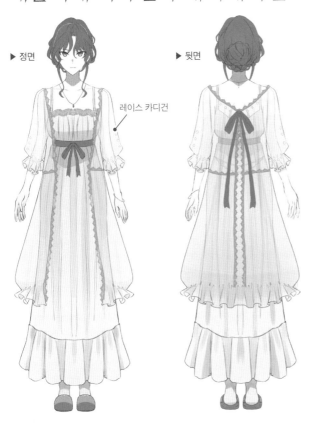

▶ 정면

▶ 뒷면

레이스 카디건

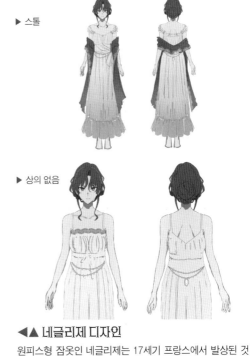

▶ 스톨

▶ 상의 없음

◀▲ 네글리제 디자인

원피스형 잠옷인 네글리제는 17세기 프랑스에서 발상된 것으로 여겨진다. 낙낙하고 개더가 많은 원피스로 실루엣을 부드럽게 부풀어 보이게 하여, 평소 의상과의 갭을 연출한다. 레이스 카디건을 걸치면 엘레강트하게도 보인다.

메이드

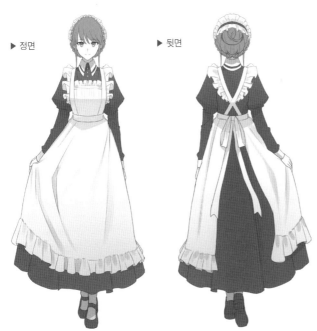

▶ 정면

▶ 뒷면

POINT 모브 캡

가장자리에 프릴이 달린, 머리를 완전히 덮는 타입의 여성 모자. 유럽에서는 18세기에 유행했으며, 19세기 후반에는 메이드와 노인 여성들이 쓰는 것으로 정착되었습니다.

▲ 메이드복

검은 원피스와 프릴이 달린 하얀 에이프런의 조합은 빅토리아 왕조 시대의 영국에서 확립되었다. 그 이전의 메이드는 주인이 입던 낡은 의복을 입는 경우가 많았다.

▶ 정면

◀▼ 외투 디자인

모피제 이브닝 케이프. 어깨 주변을 덮을 정도인 작은 것을 착용하면, 이브닝드레스도 돋보인다.

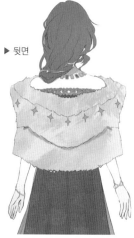

▶ 뒷면

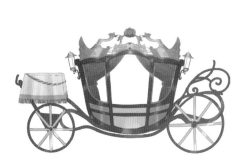

▲ 마차

유럽에서는 16세기경부터 상류 계급 사람들의 이동수단으로 보급되었다.

▶ 종자의 손을 잡는 우아한 동작

계단이나 단차 등을 내려설 때는 종자나 남성의 에스코트를 받는 것이 귀부인의 소양. 에스코트에 대해 주눅 드는 기색이 없는 자연스러운 표정에서, 태어나면서부터 고귀한 입장이었음을 엿볼 수 있다.

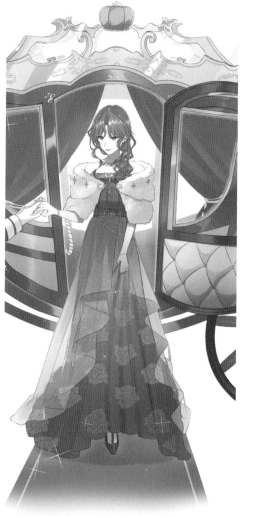

외투

▶ 외투의 구조

한 장의 모피를 옷깃 부분에서 접은 심플한 디자인. 목 쪽에 달린 금속제 클립으로 앞을 고정해 착용한다.

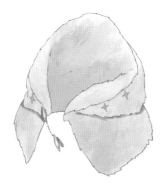

◀ 착용하는 법

등 쪽에서 걸치듯이 몸에 두른다. 여유로운 동작으로 우아함을 표현한다.

외투 배리에이션

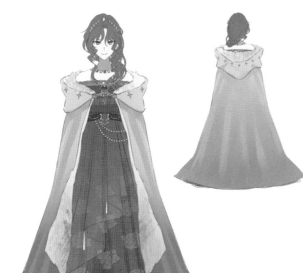

◀ 롱

"클로크(cloak)"라고 불리는, 소매가 없고 망토처럼 길이가 긴 아우터. 더욱 고저스한 인상이 된다. 거대한 모피가 없으면 만들 수 없기 때문에, 걸치는 사람의 재력도 드러낼 수 있다.

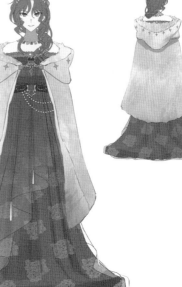

▶ 미들

롱보다 짧은 길이. 롱과 마찬가지로 호화로운 분위기를 가지면서도, 롱 정도로 인상이 무거워지지는 않는다.

고압적인 영애

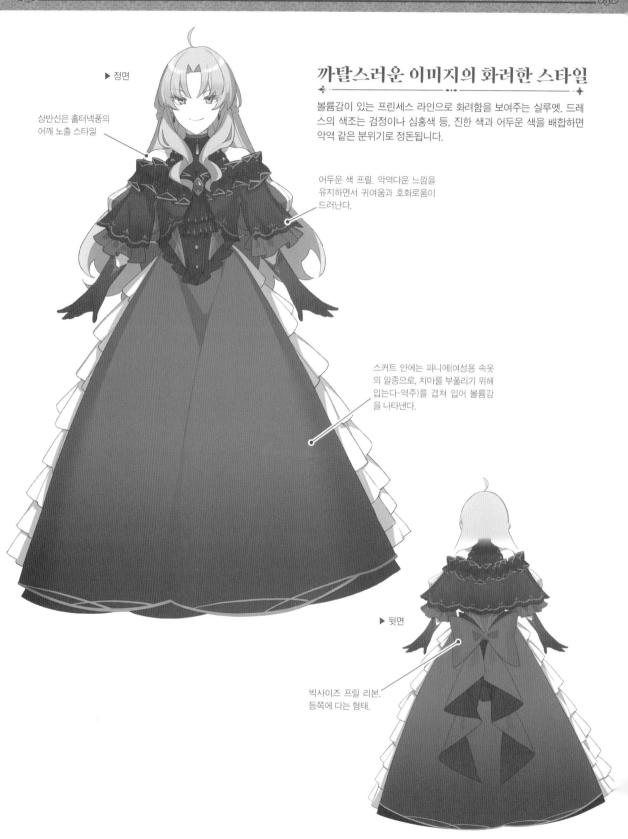

▶ 정면

상반신은 홀터넥풍의
어깨 노출 스타일

까탈스러운 이미지의 화려한 스타일

볼륨감이 있는 프린세스 라인으로 화려함을 보여주는 실루엣. 드레
스의 색조는 검정이나 심홍색 등, 진한 색과 어두운 색을 배합하면
악역 같은 분위기로 정돈됩니다.

어두운 색 프릴. 악역다운 느낌을
유지하면서 귀여움과 호화로움이
드러난다.

스커트 안에는 파니에(여성용 속옷
의 일종으로, 치마를 부풀리기 위해
입는다-역주)를 겹쳐 입어 볼륨감
을 나타낸다.

▶ 뒷면

빅사이즈 프릴 리본.
등쪽에 다는 형태.

드레스의 구조

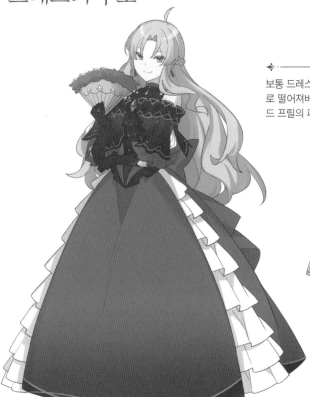

드레스의 볼륨감

보통 드레스는 안에 틀이나 와이어, 프릴을 장착하지 않으면 중력으로 떨어져버리기 때문에, 실루엣이 부풀지 않습니다. 여기서는 티어드 프릴의 파니에를 안에 입혀, 볼륨감을 나타내고 있습니다.

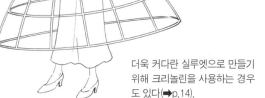

더욱 커다란 실루엣으로 만들기 위해 크리놀린을 사용하는 경우도 있다(➡p.14).

POINT ——— 사교의 장, 다과회 ———

애프터눈 티의 기원은 19세기의 영국으로 거슬러 올라갑니다. 어떤 공작부인이 오후의 공복을 달래기 위해 친구를 초대해 홍차와 과자를 제공하기 시작했습니다. 이것이 호평을 받으면서, 귀부인들 사이에서 오후의 다과회를 사교의 장으로 하는 풍습이 퍼져 나갔습니다.

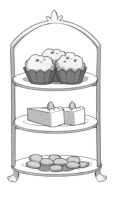

◀ 티 스탠드

애프터눈 티는 작은 로우 테이블에서 제공되는 경우가 많았으며, 디너처럼 수많은 식기를 늘어놓을 수가 없었다. 그래서 등장한 것이 작은 테이블에서도 공간을 유효하게 활용해 식사를 제공할 수 있는 티 스탠드.

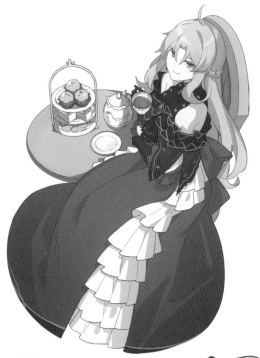

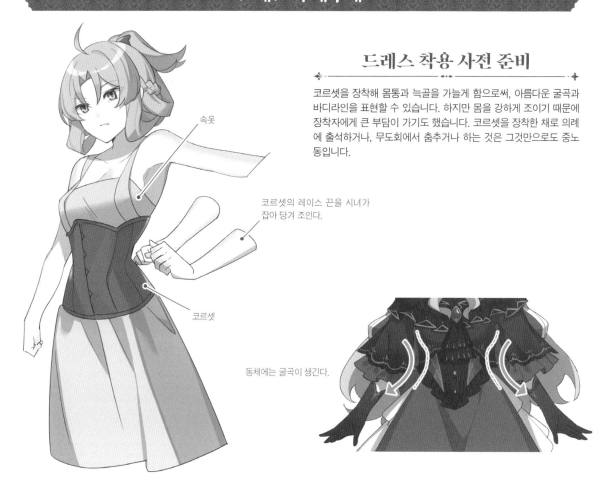

드레스 착용 사전 준비

코르셋을 장착해 몸통과 늑골을 가늘게 함으로써, 아름다운 굴곡과 바디라인을 표현할 수 있습니다. 하지만 몸을 강하게 조이기 때문에 장착자에게 큰 부담이 가기도 했습니다. 코르셋을 장착한 채로 의례에 출석하거나, 무도회에서 춤추거나 하는 것은 그것만으로도 중노동입니다.

속옷

코르셋의 레이스 끈을 시녀가 잡아 당겨 조인다.

코르셋

동체에는 굴곡이 생긴다.

☙ POINT ━━━ 코르셋 ━━━

여성용 파운데이션(보정 속옷)의 일종으로, 근대부터 현대에 걸쳐 유럽에서 널리 사용되었습니다. 가슴 부분 아래부터 웨이스트에 걸쳐 라인을 보정하는 역할을 지녔으며, 웨이스트 부분을 가늘어 보이게 할 수 있습니다.
등 뒤에 있는 구멍에 끼운 끈을 강하게 조여서 웨이스트를 가늘게 합니다. 14세기 후반부터 16세기에는 주로 몸의 라인을 보정하거나, 드레스 차림의 실루엣을 아름답게 보이게 하는 등의 용도로 사용된 모양입니다(남성이 착용하는 케이스도 있었습니다). 17세기에 들어와 여성의 복장이 가슴을 강조하게 되자, 가슴을 받쳐 올리기 위해서도 사용하게 되었습니다.

▶ 앞 ▶ 뒤 ▶ 반측면

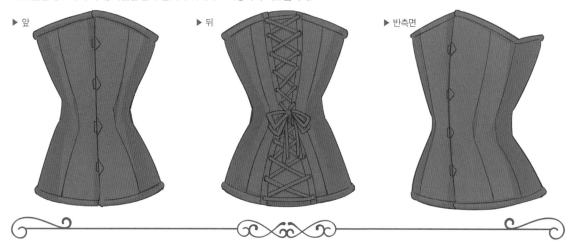

소품과 고급 장식품

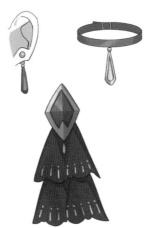

의상의 호화로움을 강조한다

귀에는 귀걸이, 목에는 초커, 가슴팍에는 크라바트, 손에는 부채(서양 부채) 등, 수많은 액세서리를 장착함으로써 눈부시게 아름다워집니다.

▲ 액세서리

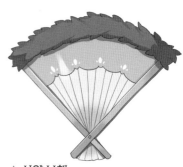

▲ 서양 부채

유럽에서 만들어진 부채를 말한다. 17세기경, 상류 계급 여성들의 커뮤니케이션 툴로 유행했다. 종이를 바르는 일본의 부채와는 다르게, 비단과 레이스를 사용한다.

보석 컷 종류

영애가 몸에 장식하는 보석을 그릴 때 도움이 되는, 스탠더드한 컷 종류와 특징을 해설합니다.

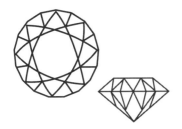

▲ 브릴리언트

다이아몬드의 매력을 끌어내기 위한 계산으로 탄생한 컷. 패싯(보석의 표면을 깎았을 때 하나하나의 면) 수는 57~58.

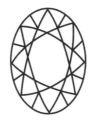

▲ 오벌 브릴리언트

윗면이 오벌(타원형) 형태를 한 브릴리언트 컷. 볼륨의 밸런스가 가장 좋다는 평을 받는 인기 있는 컷.

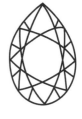

▲ 피어 셰이프

표준적인 패싯 수는 71. 서양배(pear) 같은 모양을 하고 있다.

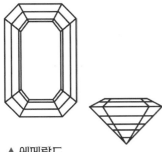

▲ 에메랄드

에메랄드의 아름다움을 돋보이게 하기 위해 고안된 컷. 장방형의 모서리를 살짝 깎아낸 형태이다.

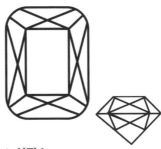

▲ 시저스

스텝 컷이라고 불리는, 보석의 바깥 둘레가 정방형이나 사각형 모양을 하는 방식의 일종. 작은 4개의 패싯 면 각각이 가위 모양(X 모양)으로 커팅되어 있다.

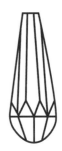

▲ 드롭

피어 셰이프와 같은 컷 방법으로, 그중에서도 특히 눈물방울 같은 모양을 한 것을 드롭 컷이라 부른다.

밤의 연회용 드레스

좌우 비대칭의 모던한 드레스

평소의 화려한 드레스 차림이 아닌 A라인의 스마트한 실루엣을 선택함으로써 갭을 보여줄 수 있습니다. 가슴팍은 하트 셰이프 라인으로 깔끔한 디자인. 에이시머트리(좌우비대칭) 스커트는 모던한 인상이 됩니다.

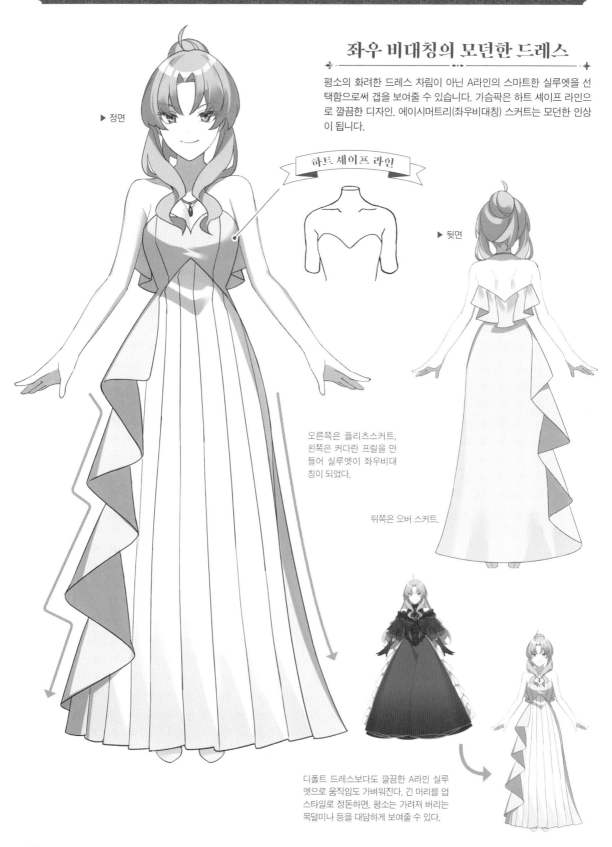

▶ 정면

하트 셰이프 라인

▶ 뒷면

오른쪽은 플리츠스커트, 왼쪽은 커다란 프릴을 만들어 실루엣이 좌우비대칭이 되었다.

뒤쪽은 오버 스커트.

디폴트 드레스보다도 깔끔한 A라인 실루엣으로 움직임도 가벼워진다. 긴 머리를 업스타일로 정돈하면, 평소는 가려져 버리는 목덜미나 등을 대담하게 보여줄 수 있다.

오버 스커트와 언더 스커트

이 드레스의 스커트는 오버 스커트(프릴 타입)와 언더 스커트(플리츠 타입)이 봉제된 디자인. 정면에서 보면 플리츠의 매끈한 실루엣이 눈에 띄며, 뒤에서 보면 움직임이 있는 프릴 드레스가 나타납니다.

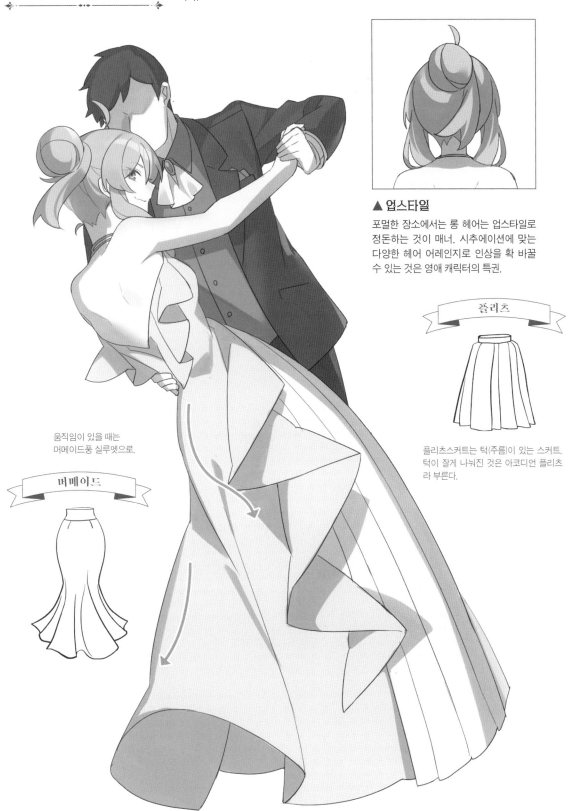

▲ 업스타일

포멀한 장소에서는 롱 헤어는 업스타일로 정돈하는 것이 매너. 시추에이션에 맞는 다양한 헤어 어레인지로 인상을 확 바꿀 수 있는 것은 영애 캐릭터의 특권.

플리츠

플리츠스커트는 턱(주름)이 있는 스커트. 턱이 잘게 나눠진 것은 아코디언 플리츠라 부른다.

움직임이 있을 때는 머메이드풍 실루엣으로.

머메이드

쿨한 아가씨

▶ 정면

가슴팍에는 눈길을
끄는 커다란 보석

슬릿 타입의 언더 드레스
착용

스마트한 슬릿 드레스

당당한 눈매가 깊은 지성을 느끼게 하는 쿨한 아가씨. 드레스의 실루엣은 스트레이트 타입. 시스루 외투를 위에 걸침으로써(➡p.47) 노출을 줄이고 미스테리어스하고 지적인 인상이 됩니다.

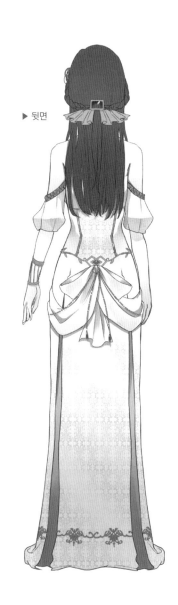

▶ 뒷면

헤어스타일 디자인

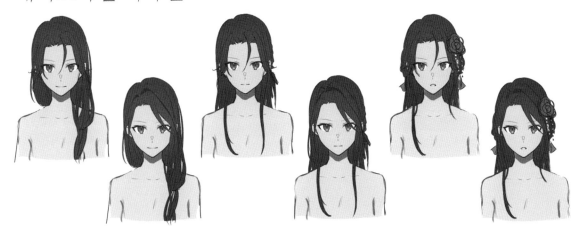

디자인 배리에이션

스트레이트 롱 헤어는 어레인지 폭이 넓고, 묶는 방법이나 장식에 따라 인상을 크게 변화시킬 수 있습니다. 또, 앞머리 가르마만으로도 개성을 드러낼 수 있습니다.

외투

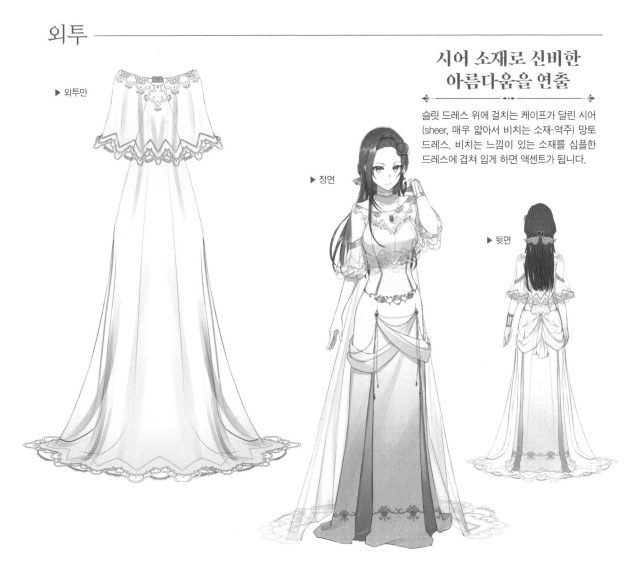

▶ 외투만

시어 소재로 신비한 아름다움을 연출

슬릿 드레스 위에 걸치는 케이프가 달린 시어 (sheer, 매우 얇아서 비치는 소재-역주) 망토 드레스. 비치는 느낌이 있는 소재를 심플한 드레스에 겹쳐 입게 하면 액센트가 됩니다.

▶ 정면

▶ 뒷면

다리를 꼬고 앉기

자신의 방이라는 프라이빗한 공간이며 주위의 시선을 신경 쓸 필요도 없기 때문에, 약간 예의 없이 다리를 꼬고 앉아 있는 한 장면. 팔걸이에 나른하게 팔꿈치를 올리고, 몸을 기댄 것처럼 그리면 릴랙스한 상태를 표현할 수 있습니다.

스트랩

힐

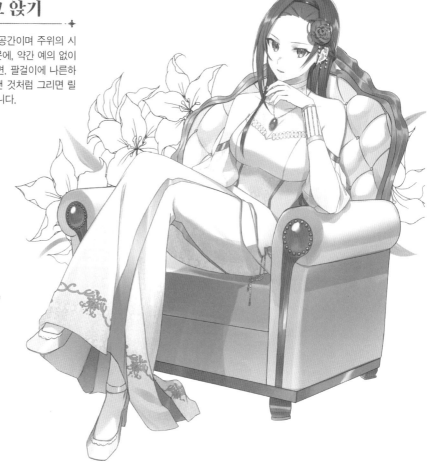

▲ 하이힐 디자인

스트랩이 있는 디자인. 평소에는 발까지 덮는 롱스커트로 가려져 있으나, 앉거나 다리를 꼬았을 때 등에는 보이는 경우도 있으므로, 세부까지 세밀하게 디자인한다. 현실의 힐 구두의 기원에 대해서는 다양한 설이 있는데, 전근대경에는 궁정용 신발로 정착했다고 한다.

POINT ─── 식물 모티브 액세서리 ───

머리장식은 장미 모양 디자인. 허리 장식은 올리브 모양으로 만든 것. 식물 모티브는 액세서리나 장식으로 사용하기 쉽습니다.

스커트의 구조

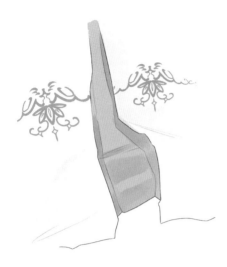

◀ 스커트의 주름

이 스커트는 2종류의 원단으로 만들어져 있다. 아래쪽 원단을 진한 색으로 하면 액센트가 된다.

▶ 스커트의 자수

자수 디자인은 허리에 걸친 액세서리와 같다. 같은 모양 디자인을 사용함으로써 드레스 전체에 통일감을 줌과 동시에, 작화의 수고도 덜 수 있다. 허리의 액세서리의 선화를 복사&붙여넣기 하여 [자유변형]으로 천의 형태에 맞춘다.

저택의 응접실

▼응접실

원래는 큰 방이나 식당에서 만찬회 후에 손님들이 한 숨 돌리는 장소. 서서히 그 이외의 시추에이션에서도 손님을 맞이하는 장소로 사용되게 되었으며, 응접실(드로잉 룸)이라 불리게 되었다.

샹들리에

오늘날 「샹들리에」라는 말을 듣고 연상하는 크리스털이 잔뜩 박힌 샹들리에는, 유리 제조업이 발달한 18세기경에 보급되었다.

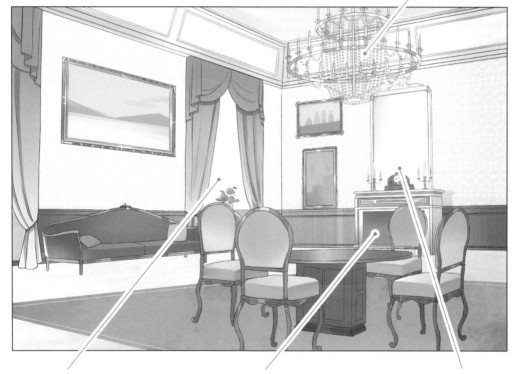

창

커다란 창은 실내에 햇빛이 통하게 하기 위해서만이 아니라, 잘 손질된 자랑스러운 정원을 손님들에게 보여주는 역할도 지녔다.

난로

서양 주택에서는 메이저인 난방 기구. 벽난로 위에는 그림 등의 미술품이 장식되어 있는 경우가 많다.

거울

실내의 경치를 반사해 비춰주는 거대한 거울은 방을 넓어 보이게 하는 효과를 지닌다.

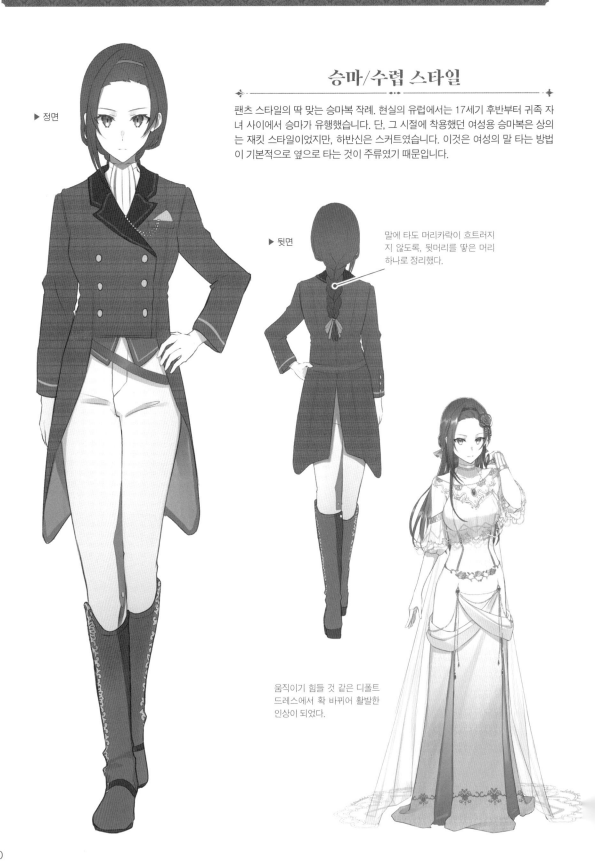

▶ 정면

승마/수렵 스타일

✦━━━━━━━━━━━━━━━━━━━━━━━✦

팬츠 스타일의 딱 맞는 승마복 작례. 현실의 유럽에서는 17세기 후반부터 귀족 자녀 사이에서 승마가 유행했습니다. 단, 그 시절에 착용했던 여성용 승마복은 상의는 재킷 스타일이었지만, 하반신은 스커트였습니다. 이것은 여성의 말 타는 방법이 기본적으로 옆으로 타는 것이 주류였기 때문입니다.

▶ 뒷면

말에 타도 머리카락이 흐트러지지 않도록, 뒷머리를 땋은 머리 하나로 정리했다.

움직이기 힘들 것 같은 디폴트 드레스에서 확 바뀌어 활발한 인상이 되었다.

승마복 의상 디자인

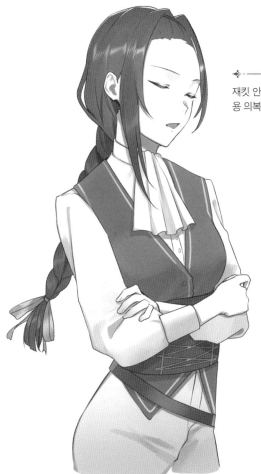

재킷을 벗은 모습

재킷 안에는 자보가 달린 셔츠와 베스트. 양쪽 다 남성
용 의복으로 늠름한 인상을 줍니다.

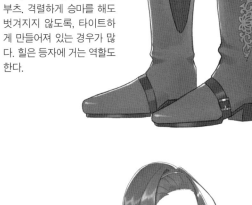

▶ 승마 부츠

진짜 가죽으로 만들어진 것
으로, 무릎 아래까지 오는 롱
부츠. 격렬하게 승마를 해도
벗겨지지 않도록, 타이트하
게 만들어져 있는 경우가 많
다. 힐은 등자에 거는 역할도
한다.

◀ 서양검

일러스트는 롱소드라 불리는
종류의 것이다. 칼날의 길이
는 약 90cm이며, 중량은 약
1.5~1.8kg 정도의 것이 많
다. 십자 모양의 칼날이 특징
이며, 이것은 기독교의 십자
가를 모티브로 한 것이다.

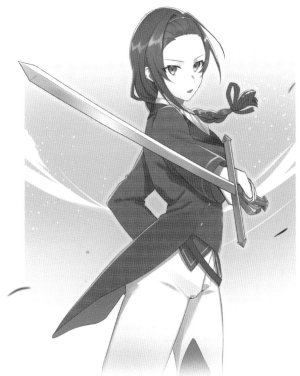

추방당한 성녀

신관풍 드레스 스타일

순수, 청결을 나타내는 흰색을 기조로 한 제사복. 신성한 존재이기 때문에, 의상이 너무 호사스러우면 속물스러워져 버립니다. 볼륨이 적은 머메이드 드레스풍의 실루엣 등으로 스마트한 인상을 가지게 하면서, 섬세하게 장식하면 권위 있는 성녀다움을 표현할 수 있습니다.

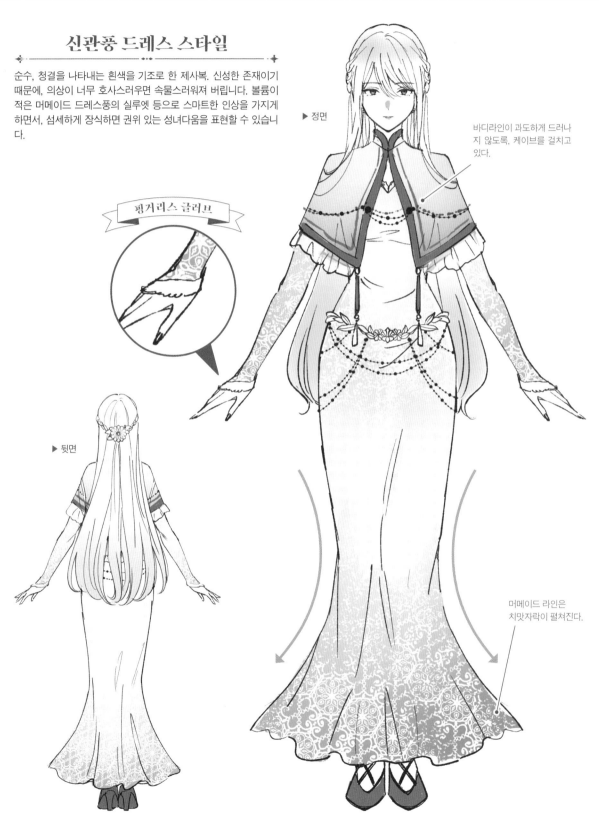

▶ 정면

바디라인이 과도하게 드러나지 않도록, 케이브를 걸치고 있다.

펭거리스 글러브

▶ 뒷면

머메이드 라인은 치맛자락이 펼쳐진다.

섬세한 장식품

성녀에 국한되지 않고, 영애 캐릭터의 의상에서 액세서리는 필수적인 존재입니다. 액세서리 디자인을 할 때 기본적으로 어떻게 생각해야 하는지를 해설합니다.

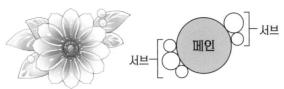

▲ 에이시머트리

좌우 비대칭으로 디자인된 것. 원형이나 시머트리(대칭형) 액세서리와 다르게, 디자인의 밸런스를 잡기가 약간 어렵다. 위 그림처럼 메인과 서브의 모티브를 심플한 원으로 보면서 배치를 검토하면 밸런스를 잡기 쉽다.

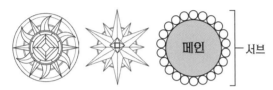

▲ 원형

중앙에 커다란 메인 장식이 있고, 그걸 감싸듯이 혹은 방사형으로 서브 장식을 배치하는 타입의 디자인. 태양과 꽃 등 원형의 자연물을 모티브로 삼기 쉽다.

▲ 시머트리

좌우 혹은 상하로 선대칭되는 디자인의 액세서리. 디지털 페인트 툴을 사용하는 경우에는 [대칭자] 툴을 사용하면 그리기 쉽다.

기도할 때 손 맞잡는 법

양손의 손가락을 깍지를 끼고 잡는 포즈. 양손을 곧바로는 자유롭게 사용할 수 없으며, 자신에게 적의가 없음을 증명할 수 있기에 수많은 문화권에서 기도를 나타내는 포즈로 쓰입니다.

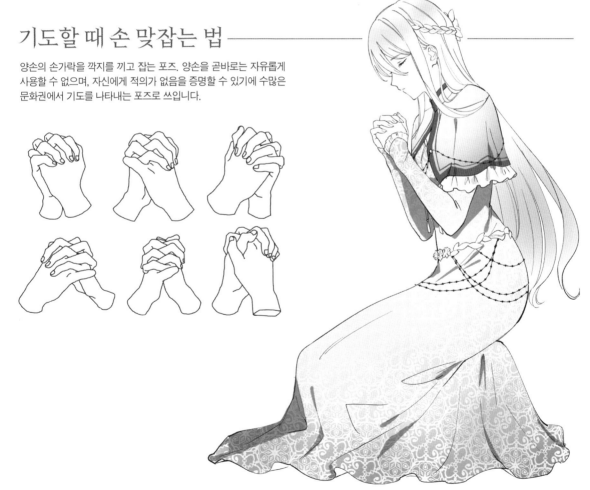

부상자를 마법으로 치료하기

치유 마법 사용

마법으로 부상자를 치유하는 시추에이션. 디지털 페인트 툴을 사용할 경우, 원근법이 들어간 마법진은 직접 그리는 것이 아니라 똑바로 위에서 본 시점으로 그린 그림을 [자유 변형] 등으로 기울인 다음에 배치하면 예쁘게 표현할 수 있습니다.

POINT ── 마법진

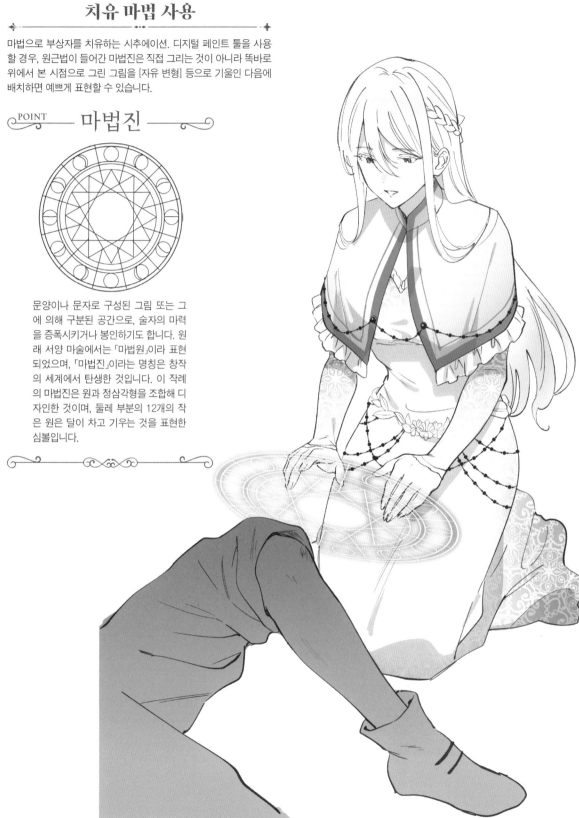

문양이나 문자로 구성된 그림 또는 그에 의해 구분된 공간으로, 술자의 마력을 증폭시키거나 봉인하기도 합니다. 원래 서양 마술에서는 「마법원」이라 표현되었으며, 「마법진」이라는 명칭은 창작의 세계에서 탄생한 것입니다. 이 작례의 마법진은 원과 정삼각형을 조합해 디자인한 것이며, 둘레 부분의 12개의 작은 원은 달이 차고 기우는 것을 표현한 심볼입니다.

POINT —— 마법진 그리는 법 ——

① 디지털 페인트 툴을 이용한 마법진 그리는 방법의 한 예. [도형] 툴로 동심원을 몇 개 그린다.

② 선 수를 4개로 설정한 [대칭자] 툴로 원을 4분할하고, 가장 안쪽의 원에 접하는 정삼각형을 [도형] 툴로 그린다 ([대칭자] 툴로 인해 자동으로 4개의 정삼각형이 그려진다).

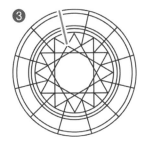

③ 선 수를 12개로 설정한 [대칭자] 툴로 원을 12분할하고, 자의 가이드를 따라서 바깥쪽 원과 정삼각형의 교차점을 향해 직선을 긋는다(자동으로 12개의 직선이 그어진다).

④ 선 수를 12개로 설정한 [대칭자] 툴은 그대로 두고, [도형] 툴로 작은 동그라미를 그린다. 마지막으로 자동으로 12개가 그려진 작은 동그라미 안에 달의 차고 기우는 그림을 그려 넣어 완성.

POINT —— 마법다움을 연출할 수 있는 심볼 ——

◀ **펜타그램**
별 모양 오각형, 소위 말하는 별 마크. 고대 유럽에서는 각 정점을 목성·수성·화성·토성·금성 5행성과 불·바람·물·흙·영혼 5개의 엘리먼트에 대응되는 것이라 생각했다.

▶ 불 ▶ 바람
▶ 물 ▶ 흙

◀ **4원소 심볼**
4원소란, 모든 물질은 불·바람·물·흙 4개의 원소로 구성되었다고 생각하는 고대 그리스에서 발상된 개념이다.

◀ **룬 문자**
고대 유럽에서 게르만인이 다양한 게르만어를 표기할 때 사용한 문자. 시기나 지역에 따라 몇 가지 종류가 존재한다. 왼쪽 그림은 5~9세기경 프리슬란트와 잉글랜드에서 사용된 앵글로색슨 룬 문자. 현대에도 점이나 마술에 사용된다.

여행복

흰색과 검정색을 기조로 한 심플한 여행자의 복장. 검은 긴 소매 위에 케이프를 걸치고, 상의를 어두운 색으로 마무리하면 성녀 모습과의 갭을 표현할 수 있습니다.

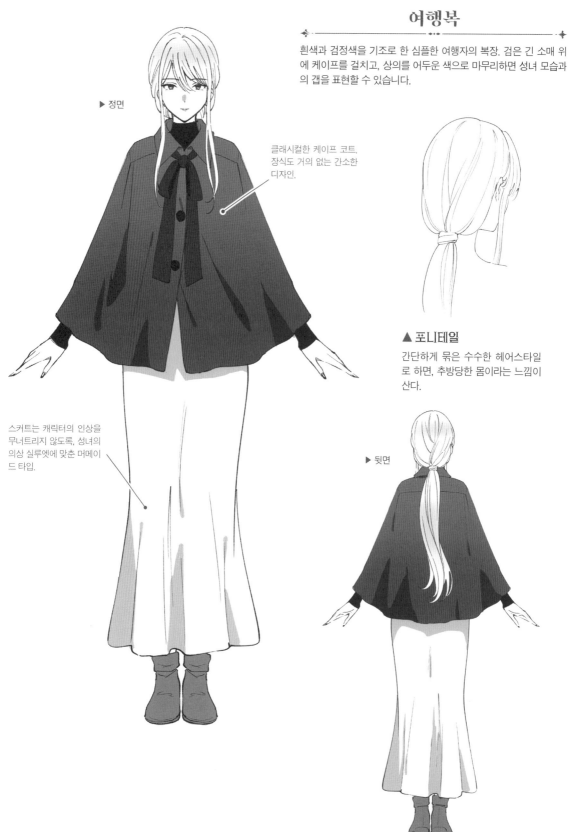

▶ 정면

클래시컬한 케이프 코트. 장식도 거의 없는 간소한 디자인.

스커트는 캐릭터의 인상을 무너트리지 않도록, 성녀의 의상 실루엣에 맞춘 머메이드 타입.

▲ 포니테일

간단하게 묶은 수수한 헤어스타일로 하면, 추방당한 몸이라는 느낌이 산다.

▶ 뒷면

여행 가방

여행을 떠날 때 들려 보내는, 혹은 가지고 나가는 작은 여행 가방. 중세, 근세에 사용된 가방 중에서 대표적인 것을 소개합니다.

◀ 아타셰

여행용 대형 가방. 역사는 의외로 짧은데, 등장은 19세기경. 가죽과 자물쇠, 벨트의 닳은 질감과 흠집을 그려 넣으면 초라한 느낌을 표현할 수 있다.

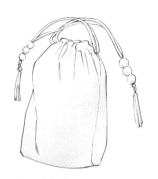

▲ 두루주머니

개구부를 끈으로 조여 닫는 심플한 구조의 가방. 일본에서는 예로부터 두루주머니(巾着)라는 이름으로 보급되었으나, 서양에도 비슷한 구조의 "drawstring bag"이 존재한다.

수중에 남은 얼마 안 되는 개인 물품을 간신히 가방에 챙겨서 정처 없이 헤매는 장면. 계절을 가을이나 겨울로 하면, 캐릭터의 고독한 내면과 가혹하고 살풍경한 장면을 표현할 수 있다.

▲ 어깨걸이 가방

현대에서 여성들이 쓰는 타입의 어깨걸이 가방은 포셰트(pochette)라 불린다. 이건 중세에서 십자군 원정을 떠나던 사람들이 장거리 이동 시에 짐을 운반하기 위해 사용한 가죽제 가방이 원형이라고 한다.

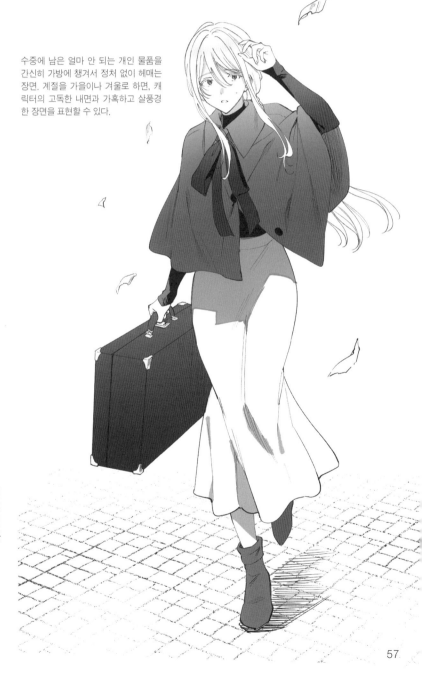

특기를 지닌 성녀

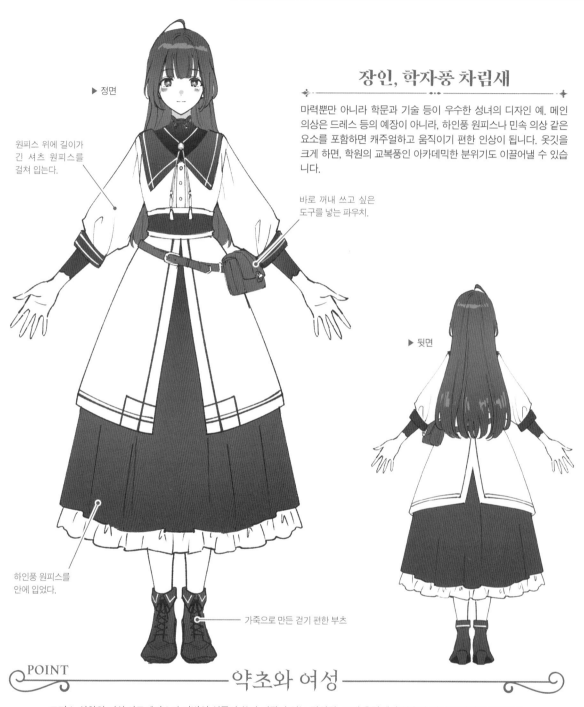

▶ 정면

원피스 위에 길이가 긴 셔츠 원피스를 걸쳐 입는다.

하인풍 원피스를 안에 입었다.

가죽으로 만든 걷기 편한 부츠

▶ 뒷면

장인, 학자풍 차림새

마력뿐만 아니라 학문과 기술 등이 우수한 성녀의 디자인 예. 메인 의상은 드레스 등의 예장이 아니라, 하인풍 원피스나 민속 의상 같은 요소를 포함하면 캐주얼하고 움직이기 편한 인상이 됩니다. 옷깃을 크게 하면, 학원의 교복풍인 아카데믹한 분위기도 이끌어낼 수 있습니다.

바로 꺼내 쓰고 싶은 도구를 넣는 파우치.

약초와 여성

그리스 신화의 여신 아르테미스가 마법의 식물인 쑥과 연관이 있는 것처럼, 고대 유럽에서 약초와 여성은 밀접한 관계였습니다. 중세에도 마찬가지로, 켈트인·게르만인 사이에서는 약초 지식을 이용해 병을 치료하거나 예언하기도 하는 여성을 "현명한 여성"이라 불렀고, 저명한 연금술사이자 의화학의 조상이라 불리는 파라셀수스도 그녀들에게서 지식을 얻었다고 합니다. 하지만 이교도를 쓸어버리고 싶었던 속세의 권력자와 기독교 교회에 의해, 이윽고 그녀들은 신을 거역하는 마녀로 불리며 박해당하게 됩니다.

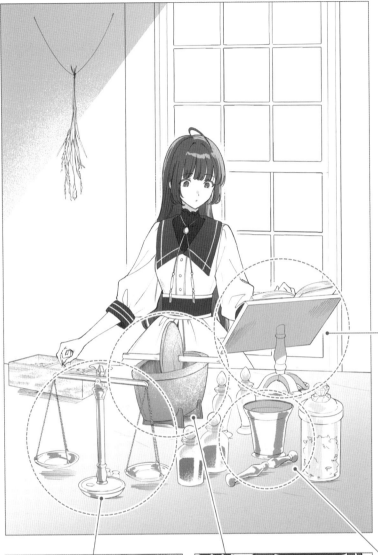

실제로 존재하는 기구 그리기

장인과 학자 캐릭터를 그릴 경우, 실제로 존재하는 실험기구 등을 그림으로써 작업장에 리얼함과 설득력이 생겨납니다.

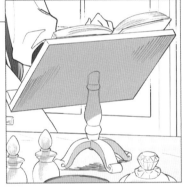

▲ 독서대
작업 중 책을 보기 편하게 만들어준다.

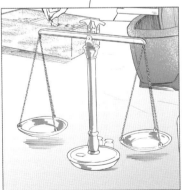

▲ 천칭
역사는 매우 오래되어 기원전 5000년경에는 이미 존재했으며, 정밀도가 높아서 오랫동안 사용되었다.

▲ 약연
유발과 마찬가지로 약초와 광물을 분말화하거나, 뭉개서 즙을 만들기 위한 기구.

▲ 유발
약초나 광물을 분말로 만들기 위한 기구. 중세~근세에는 금속제가 많으며, 도기제 유발의 등장은 19세기에 들어선 후의 일.

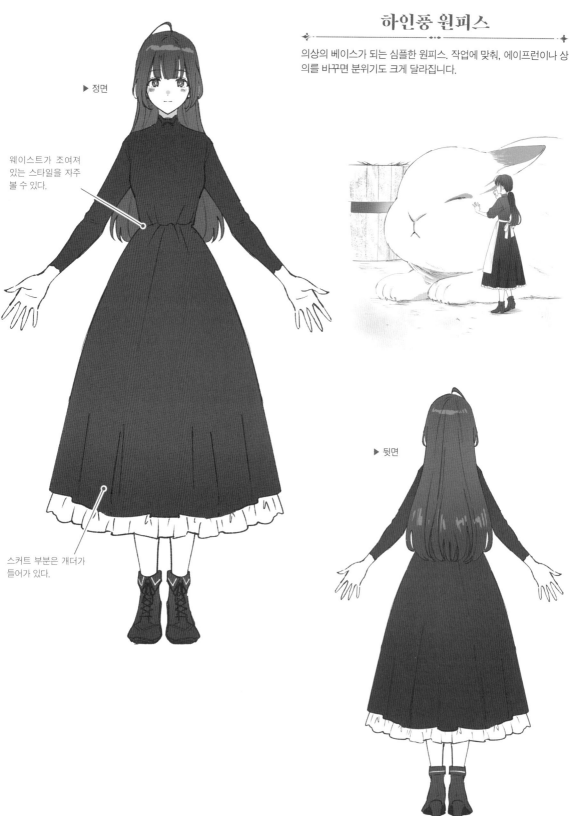

▶ 정면

웨이스트가 조여져
있는 스타일을 자주
볼 수 있다.

스커트 부분은 개더가
들어가 있다.

하인풍 원피스

의상의 베이스가 되는 심플한 원피스. 작업에 맞춰, 에이프런이나 상
의를 바꾸면 분위기도 크게 달라집니다.

▶ 뒷면

환수

판타지 작품에 단골 소재로 등장하는 환수. 판타지 작품에 등장하는 환수는 세계 각지의 신화나 민화에서 인용되는 경우도 많습니다.

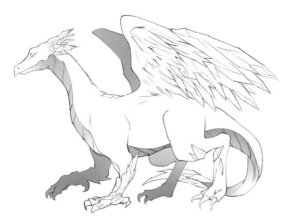

▲ 드래곤

판타지의 단골 환수. 일반적으로 4족 보행이며 다리와 별개로 날개가 달린 타입을 "드래곤"이라 부른다. 앞다리가 날개로 되어 있고, 새에 가까운 모습을 한 타입은 "와이번", 날개와 다리가 없는 뱀에 가까운 타입은 "웜"이라 부르는 경우가 많다.

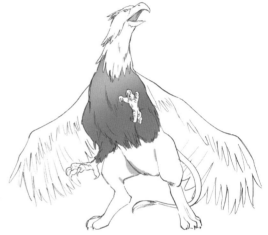

▶ 그리폰

사자의 몸에 독수리의 머리와 날개가 달린 환수. 그리핀(Griffin)이라고도 부르며, 그리스 신화를 시작으로 수많은 신화에 등장한다.

실존하는 동물을 크게 그린다

환수를 잘 못 그릴 경우에는, 실제로 존재하는 동물을 그저 크게 그리기만 하는 방법도 있습니다. 거대함으로 인해 판타지다운 비현실성을 간단히 낼 수 있는 데다, 익숙한 동물이라면 귀여움도 표현하기 쉬워집니다.

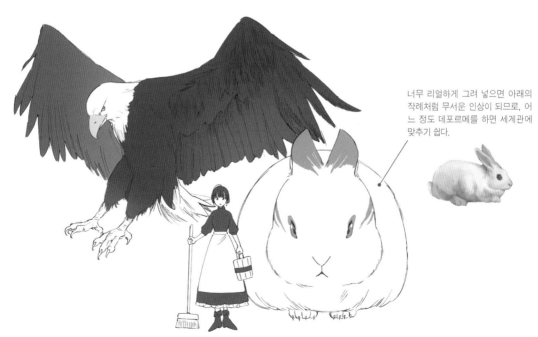

너무 리얼하게 그려 넣으면 아래의 작례처럼 무서운 인상이 되므로, 어느 정도 데포르메를 하면 세계관에 맞추기 쉽다.

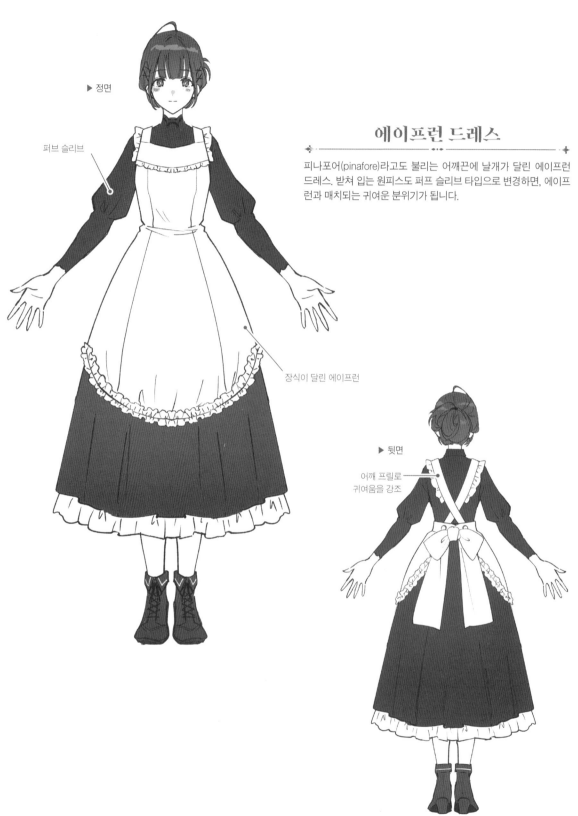

▶ 정면

퍼브 슬리브

에이프런 드레스

피나포어(pinafore)라고도 불리는 어깨끈에 날개가 달린 에이프런 드레스. 받쳐 입는 원피스도 퍼프 슬리브 타입으로 변경하면, 에이프런과 매치되는 귀여운 분위기가 됩니다.

장식이 달린 에이프런

▶ 뒷면

어깨 프릴로
귀여움을 강조

중세~근세 유럽의 과자

현대 사람들이 먹는 과자는 의외로 역사가 짧은 것들이 많습니다(같은 명칭의 과자 자체는 옛날부터 있었다 해도, 원재료가 다르거나 조리법이 다르거나 하는 경우도 많습니다). 그런 의미에서 과자 만들기는 현대에서 전생한 캐릭터가 스스로의 지식과 조리 기술을 주위에 보여줄 수 있는 찬스가 된다고도 할 수 있겠죠.

▲ 쿠키

생지에 버터와 크림을 추가하는 레시피가 일반적이 된 것은 18세기경의 일로, 그 이전의 쿠키는 굉장히 딱딱했다고 한다. 만약 옛날의 단단한 쿠키가 주류인 세계라면, 버터를 사용하기만 해도 주변은 경악할 것이다.

▲ 초콜릿

초콜릿의 원료인 카카오는 16세기에 서구에 전해졌으나, 한동안은 주로 음료(쇼콜라틀)로 식용되었다. 굳힌 형태의 초콜릿의 원형이 된 레시피는 1847년에 영국에서 발안되어, 그 후 곧바로 스위스에서 밀크를 추가하는 레시피가 발안되었다.

▲ 파운드 케이크

18세기 초에 영국에서 출판된 레시피 북에 등장한 것으로 미루어, 같은 시기에 고안된 것으로 보인다. 소맥분, 버터, 설탕, 계란 등 4가지 재료를 같은 양을 사용하기 때문에 프랑스에서는 카트르 카르(「4분의 1이 4개」라는 뜻)라고 불렸다.

▲ 타르트

타르트는 프랑스어로, 독일어로는 토르테라고 발음한다. 현재는 각각 다른 케이크를 가리키는 말이 되었으나, 옛날에는 둘 모두 파이 생지를 이용한 구운 과자를 가리켰다. 옛날부터 있던 과자이기 때문에, 시대감을 고려하지 않고 등장시키기 좋다.

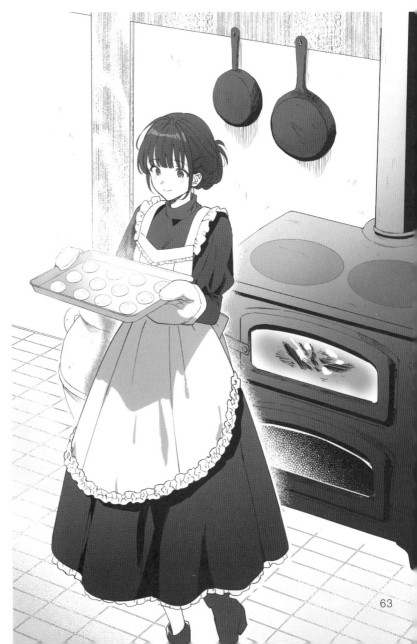

타입별 의상 디자인의 포인트

귀여움

스커트 형태가 부풀어 있으면 실루엣이 부드러워지고, 여성 스러워집니다. 옷깃이나 목 부분에 프릴이나 장식을 추가하면 볼륨감이 생겨 더욱 귀여운 인상이 됩니다.

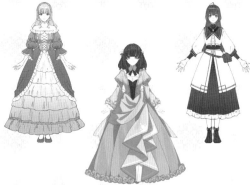

쿨

쿨한 인상으로 하고 싶을 경우, 전체의 실루엣을 스마트하게 하면 지적이고 어른스러운 분위기가 됩니다. 얇은 의상에 시어 계열 소재를 겹쳐서 투명감을 내보는 것도 좋습니다.

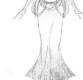

캐주얼

작업이나 여행, 외출 등 실용성을 중시하는 캐주얼 계열 의복. 장식과 무늬는 심플하게 하고, 외투나 모자 등 일상생활에서 사용하는 소품을 조합하면 생활감이 생깁니다.

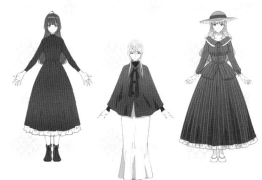

포멀
파티나 혼례 등의 의장의 경우, 컬러풀한 색채를 피해 흰색 계열로 하면 포멀한 인상이 됩니다. 무늬나 프릴은 너무 강조하지 말고, 비슷한 색조로 묘사하면 튀지 않습니다.

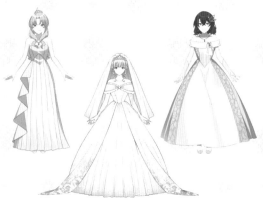

다크

의상 디자인을 악역풍에 가깝게 할 경우, 색조를 어둡고 진한 색으로 하면 다크한 인상이 됩니다. 장식품은 뾰족한 아이템으로 실루엣을 날카롭게 하면 표독스러워집니다.

3

영애·악역 영애 ·성녀의 액션

제3장에서는 영애·악역 영애·성녀가 자주 하는 동작과 몸짓——액션을 그릴 때의 포인트를 해설합니다. 각 포즈에 대해 몸과 의복의 선화 색을 다르게 했습니다. 이것으로, 드레스 안에 숨겨지기 쉬운 몸의 움직임과 형태를 확인할 수 있습니다.

01 걷기·달리기

걷거나 달리는 등 일상적인 동작입니다. 영애의 경우는 스커트로 발 이외는 가려져 버리는 경우가 많기 때문에, 스커트 안에서 다리가 어떻게 되어 있는지를 확실히 이해할 필요가 있습니다.

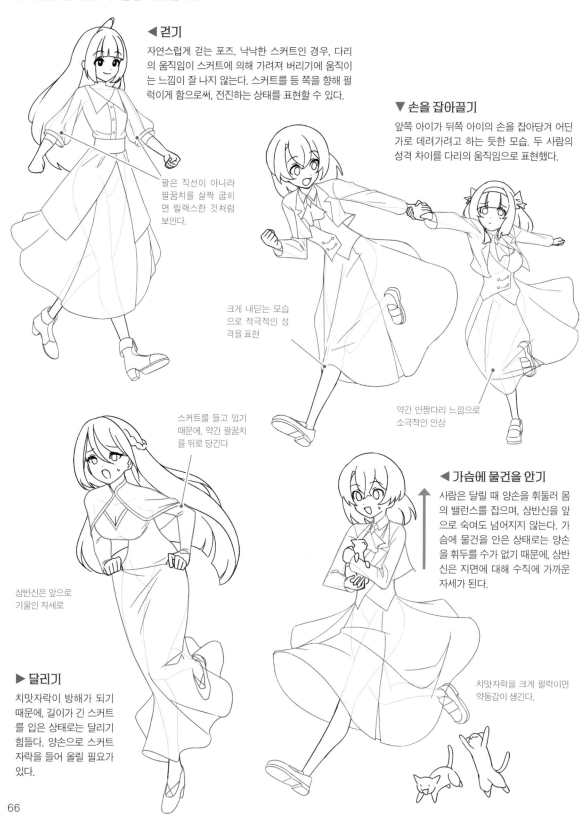

◀ 걷기

자연스럽게 걷는 포즈. 낙낙한 스커트인 경우, 다리의 움직임이 스커트에 의해 가려져 버리기에 움직이는 느낌이 잘 나지 않는다. 스커트를 등 쪽을 향해 펄럭이게 함으로써, 전진하는 상태를 표현할 수 있다.

팔은 직선이 아니라 팔꿈치를 살짝 굽히면 릴렉스한 것처럼 보인다.

▼ 손을 잡아끌기

앞쪽 아이가 뒤쪽 아이의 손을 잡아당겨 어딘가로 데려가려고 하는 듯한 모습. 두 사람의 성격 차이를 다리의 움직임으로 표현했다.

크게 내딛는 모습으로 적극적인 성격을 표현

약간 안짱다리 느낌으로 소극적인 인상

스커트를 들고 있기 때문에, 약간 팔꿈치를 뒤로 당긴다

상반신은 앞으로 기울인 자세로

▶ 달리기

치맛자락이 방해가 되기 때문에, 길이가 긴 스커트를 입은 상태로는 달리기 힘들다. 양손으로 스커트 자락을 들어 올릴 필요가 있다.

◀ 가슴에 물건을 안기

사람은 달릴 때 양손을 휘둘러 몸의 밸런스를 잡으며, 상반신을 앞으로 숙여도 넘어지지 않는다. 가슴에 물건을 안은 상태로는 양손을 휘두를 수가 없기 때문에, 상반신은 지면에 대해 수직에 가까운 자세가 된다.

치맛자락을 크게 펄럭이면 약동감이 생긴다.

02 앉기

영애가 의자에 앉는 장면은 포멀한 시추에이션인 경우도 많습니다. 올바른 자세로 매너에 맞게 앉음으로써 교육을 잘 받았음을 표현할 수 있습니다. 반대로 거만한 자세로 앉게 하면 악역 영애다운 느낌을 표현할 수 있습니다.

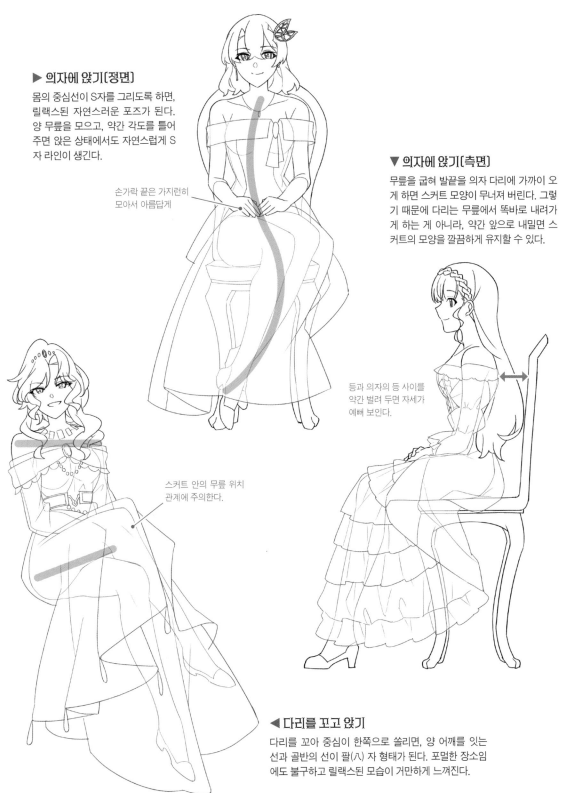

▶ 의자에 앉기〔정면〕

몸의 중심선이 S자를 그리도록 하면, 릴랙스된 자연스러운 포즈가 된다. 양 무릎을 모으고, 약간 각도를 틀어 주면 앉은 상태에서도 자연스럽게 S자 라인이 생긴다.

손가락 끝은 가지런히 모아서 아름답게

▼ 의자에 앉기〔측면〕

무릎을 굽혀 발끝을 의자 다리에 가까이 오게 하면 스커트 모양이 무너져 버린다. 그렇기 때문에 다리는 무릎에서 똑바로 내려가게 하는 게 아니라, 약간 앞으로 내밀면 스커트의 모양을 깔끔하게 유지할 수 있다.

등과 의자의 등 사이를 약간 벌려 두면 자세가 예뻐 보인다.

스커트 안의 무릎 위치 관계에 주의한다.

◀ 다리를 꼬고 앉기

다리를 꼬아 중심이 한쪽으로 쏠리면, 양 어깨를 잇는 선과 골반의 선이 팔(八) 자 형태가 된다. 포멀한 장소임에도 불구하고 릴랙스된 모습이 거만하게 느껴진다.

03 편안한 휴식

영애에게 있어서 프라이빗한 시추에이션에 상정된 포즈입니다. 포멀한 장면과는 다른 릴랙스한 동작과 포즈를 취하게 함으로써, 평소와는 다른 캐릭터의 일면을 보여줄 수 있습니다.

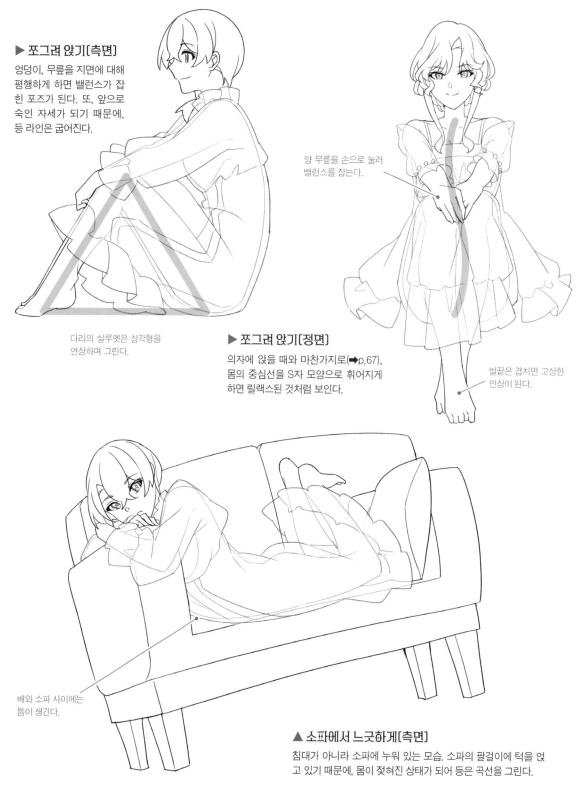

▶ 쪼그려 앉기[측면]
엉덩이, 무릎을 지면에 대해 평행하게 하면 밸런스가 잡힌 포즈가 된다. 또, 앞으로 숙인 자세가 되기 때문에, 등 라인은 굽어진다.

다리의 실루엣은 삼각형을 연상하며 그린다.

양 무릎을 손으로 눌러 밸런스를 잡는다.

발끝은 겹치면 고상한 인상이 된다.

▶ 쪼그려 앉기[정면]
의자에 앉을 때와 마찬가지로(➡p.67), 몸의 중심선을 S자 모양으로 휘어지게 하면 릴랙스된 것처럼 보인다.

배와 소파 사이에는 틈이 생긴다.

▲ 소파에서 느긋하게[측면]
침대가 아니라 소파에 누워 있는 모습. 소파의 팔걸이에 턱을 얹고 있기 때문에, 몸이 젖혀진 상태가 되어 등은 곡선을 그린다.

04 수면

「편안한 휴식」과 마찬가지로 프라이빗한 장면의 동작입니다. 특히 두 명의 인물이 누워 있는 시추에이션에서는 각각의 인물의 원근법과 지면의 원근법을 확실하게 맞출 필요가 있습니다.

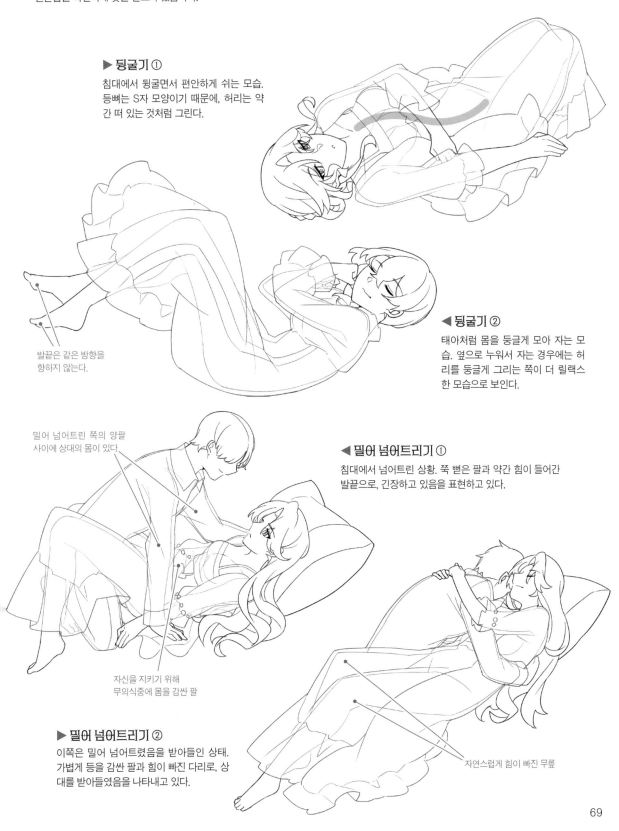

▶ **뒹굴기 ①**
침대에서 뒹굴면서 편안하게 쉬는 모습. 등뼈는 S자 모양이기 때문에, 허리는 약간 떠 있는 것처럼 그린다.

발끝은 같은 방향을 향하지 않는다.

◀ **뒹굴기 ②**
태아처럼 몸을 둥글게 모아 자는 모습. 옆으로 누워서 자는 경우에는 허리를 둥글게 그리는 쪽이 더 릴랙스한 모습으로 보인다.

밀어 넘어트린 쪽의 양팔 사이에 상대의 몸이 있다.

◀ **밀어 넘어트리기 ①**
침대에서 넘어트린 상황. 쭉 뻗은 팔과 약간 힘이 들어간 발끝으로, 긴장하고 있음을 표현하고 있다.

자신을 지키기 위해 무의식중에 몸을 감싼 팔

▶ **밀어 넘어트리기 ②**
이쪽은 밀어 넘어트렸음을 받아들인 상태. 가볍게 등을 감싼 팔과 힘이 빠진 다리로, 상대를 받아들였음을 나타내고 있다.

자연스럽게 힘이 빠진 무릎

05 인사하기

화려한 무도회는 영애를 그릴 때 피할 수 없는 시추에이션입니다. 무도회에서 꼭 쓰이는 동작인 인사하는 동작에 대해, 주의해야 할 포인트를 해설합니다.

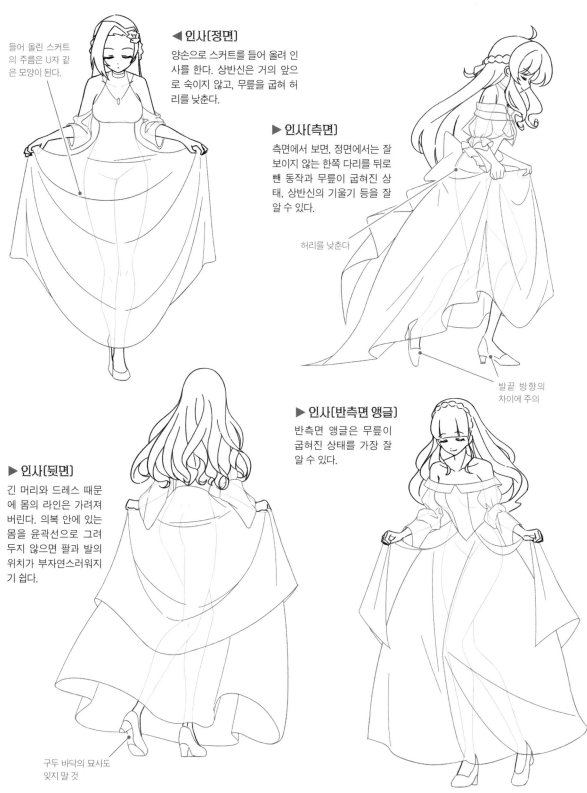

들어 올린 스커트의 주름은 U자 같은 모양이 된다.

◀ **인사[정면]**
양손으로 스커트를 들어 올려 인사를 한다. 상반신은 거의 앞으로 숙이지 않고, 무릎을 굽혀 허리를 낮춘다.

▶ **인사[측면]**
측면에서 보면, 정면에서는 잘 보이지 않는 한쪽 다리를 뒤로 뺀 동작과 무릎이 굽혀진 상태, 상반신의 기울기 등을 잘 알 수 있다.

허리를 낮춘다

발끝 방향의 차이에 주의

▶ **인사[뒷면]**
긴 머리와 드레스 때문에 몸의 라인은 가려져 버린다. 의복 안에 있는 몸을 윤곽선으로 그려 두지 않으면 팔과 발의 위치가 부자연스러워지기 쉽다.

▶ **인사[반측면 앵글]**
반측면 앵글은 무릎이 굽혀진 상태를 가장 잘 알 수 있다.

구두 바닥의 묘사도 잊지 말 것

06 부채로 입가 가리기

영애들에게는 조신함이 요구됩니다. 사교의 장에서 이성에 대해 본심을 말하는 것은 쉽게 할 수 없는 일이었습니다. 그래서 고안된 것이 「부채어」. 상대에 대해 부채를 어떻게 들었는지로 자신의 의사를 전달했습니다.

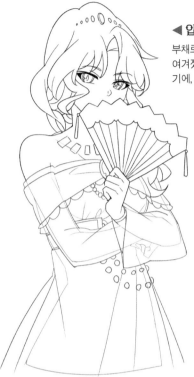

◀ 입가 가리기 ①
부채로 입가를 가리고 조용히 대화하는 것이 매너라 여겨졌다. 입가를 가림으로써 표정을 읽기 어려워지기에, 미스테리어스한 분위기가 된다.

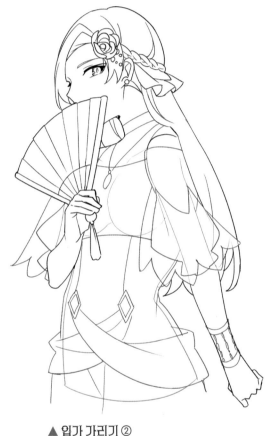

▲ 입가 가리기 ②
입가를 가려버리기에, 눈으로 감정을 전달할 필요가 있다. 곁눈질로 누군가(혹은 무언가)를 바라보는 표정으로 그리면, 시선 끝에 흥미를 품은 것이 존재한다는 것을 알 수 있다.

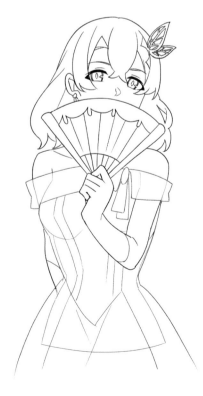

◀ 입가 가리기 ③
앞서 말한 것처럼 여성은 부채를 드는 동작에 따라 남성에게 '당신에게 흥미가 있다', '다른 상대가 있다'라는 것을 전달할 수 있었다(동작과 그 동작이 의미하는 것은 시대와 지역에 따라 다르다). 남성은 여성의 동작을 보고 그 의도를 정확하게 읽어낼 필요가 있다.

07 춤추기

무도회를 그린다면 춤추는 장면도 빼놓을 수 없습니다. 두 사람의 시선과 팔다리의 움직임 등, 다양한 요소에 따라 감정과 관계성을 표현할 수 있습니다.

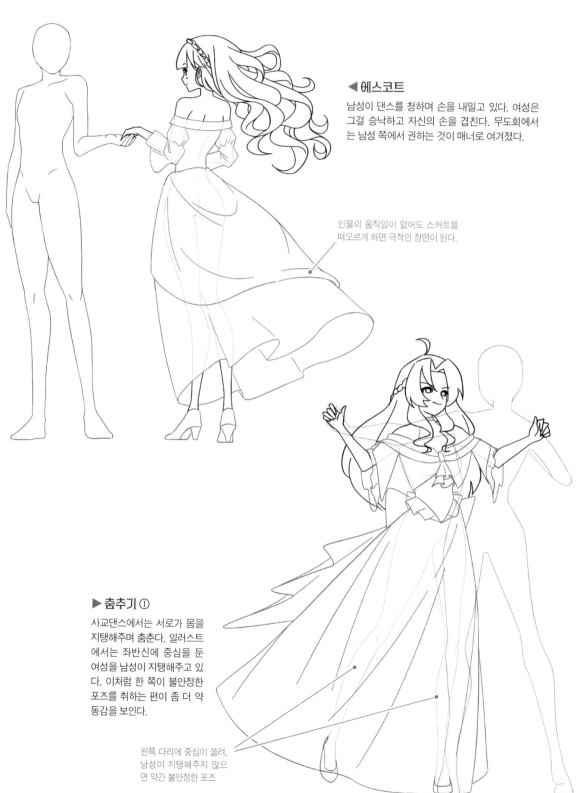

◀ 에스코트

남성이 댄스를 청하며 손을 내밀고 있다. 여성은 그걸 승낙하고 자신의 손을 겹친다. 무도회에서는 남성 쪽에서 권하는 것이 매너로 여겨졌다.

인물의 움직임이 없어도 스커트를 떠오르게 하면 극적인 장면이 된다.

▶ 춤추기 ①

사교댄스에서는 서로가 몸을 지탱해주며 춤춘다. 일러스트에서는 좌반신에 중심을 둔 여성을 남성이 지탱해주고 있다. 이처럼 한 쪽이 불안정한 포즈를 취하는 편이 좀 더 약동감을 보인다.

왼쪽 다리에 중심이 쏠려, 남성이 지탱해주지 않으면 약간 불안정한 포즈

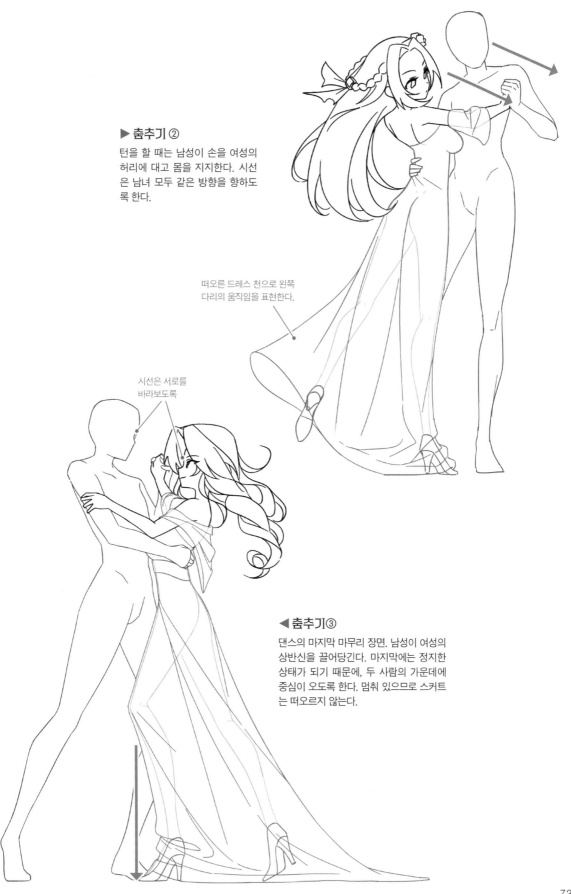

▶ 춤추기 ②
턴을 할 때는 남성이 손을 여성의
허리에 대고 몸을 지지한다. 시선
은 남녀 모두 같은 방향을 향하도
록 한다.

떠오른 드레스 천으로 왼쪽
다리의 움직임을 표현한다.

시선은 서로를
바라보도록

◀ 춤추기③
댄스의 마지막 마무리 장면. 남성이 여성의
상반신을 끌어당긴다. 마지막에는 정지한
상태가 되기 때문에, 두 사람의 가운데에
중심이 오도록 한다. 멈춰 있으므로 스커트
는 떠오르지 않는다.

08 공주님 안기

한 마디로 공주님 안기라고 해도, 안기는 쪽이 안는 쪽에게 완전히 몸을 맡기고 있는지, 아니면 조금은 저항을 하는지……시추에이션에 따라 안는 방법도 달라집니다.

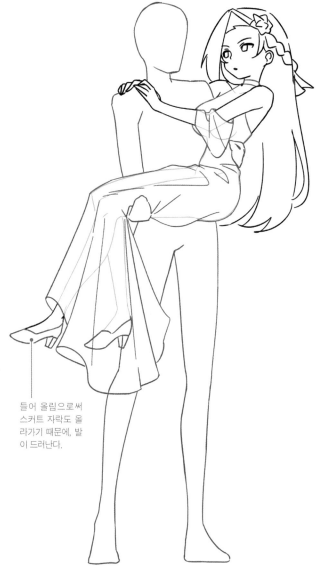

◀ 공주님 안기 ①

전형적인 공주님 안기. 남성은 양손을 허리와 허벅지 뒤쪽에 대고 여성의 몸을 지탱한다. 여성 쪽도 남성 쪽으로 확실하게 몸을 맡긴다.

부끄러워하는 표정으로 캐릭터성을 드러낸다.

들어 올림으로써 스커트 자락도 올라가기 때문에, 발이 드러난다.

▶ 공주님 안기 ②

이쪽은 여성이 약간 저항하는 상태. 몸을 남성에게서 떨어트리려고 하기에, 상반신을 약간 젖히고 있다. 남성은 그런 여성을 확실하게 지탱하기 위해, 하반신을 자신 쪽으로 강하게 끌어당기고 있다.

악역 영애다운 몸짓과 동작을 모아 보았습니다. 거만하다거나, 얄밉다거나······세세한 동작을 쌓아 올림으로써, 악역으로서의 매력을 표현해 나갑시다.

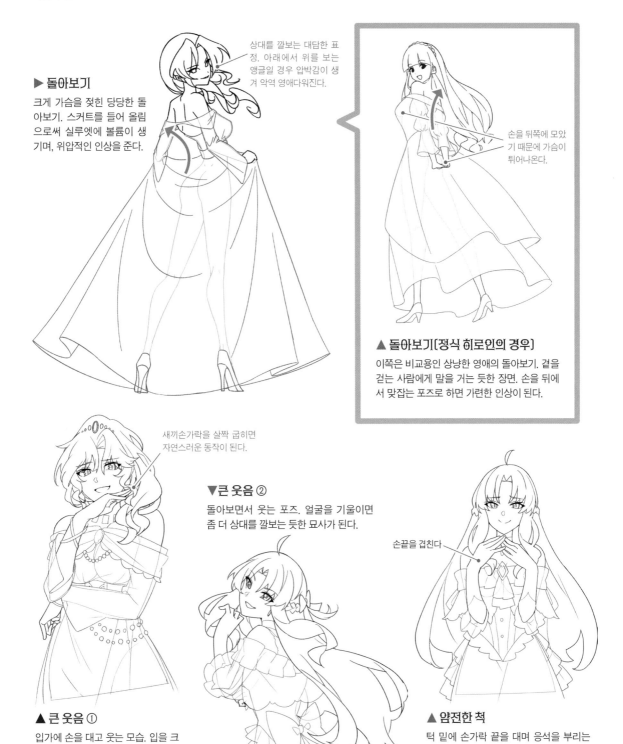

▶ **돌아보기**

크게 가슴을 젖힌 당당한 돌아보기. 스커트를 들어 올림으로써 실루엣에 볼륨이 생기며, 위압적인 인상을 준다.

상대를 깔보는 대담한 표정. 아래에서 위를 보는 앵글일 경우 압박감이 생겨 악역 영애다워진다.

손을 뒤쪽에 모았기 때문에 가슴이 튀어나온다.

▲ **돌아보기[정식 히로인의 경우]**

이쪽은 비교용인 상냥한 영애의 돌아보기. 곁을 걷는 사람에게 말을 거는 듯한 장면. 손을 뒤에서 맞잡는 포즈로 하면 가련한 인상이 된다.

새끼손가락을 살짝 굽히면 자연스러운 동작이 된다.

▼ **큰 웃음 ②**

돌아보면서 웃는 포즈. 얼굴을 기울이면 좀 더 상대를 깔보는 듯한 묘사가 된다.

손끝을 겹친다

▲ **큰 웃음 ①**

입가에 손을 대고 웃는 모습. 입을 크게 벌리고 웃는 것은 매너 없는 행위. 그렇기 때문에 입가에 손을 댄다.

▲ **얌전한 척**

턱 밑에 손가락 끝을 대며 응석을 부리는 듯한 동작. 겨드랑이를 붙이고 팔꿈치를 안쪽으로 모아 몸을 작게 하여, 연약함과 가련하다는 인상을 준다.

10 검을 뽑기 · 자세 잡기

영애라 해도 단아하게만 있을 수는 없습니다. 경우에 따라서는 검을 뽑는 시추에이션도 존재합니다. 정교하게 검을 다루는 모습을 표현함으로써, 그녀들의 용감하고 늠름한 일면을 그려봅시다.

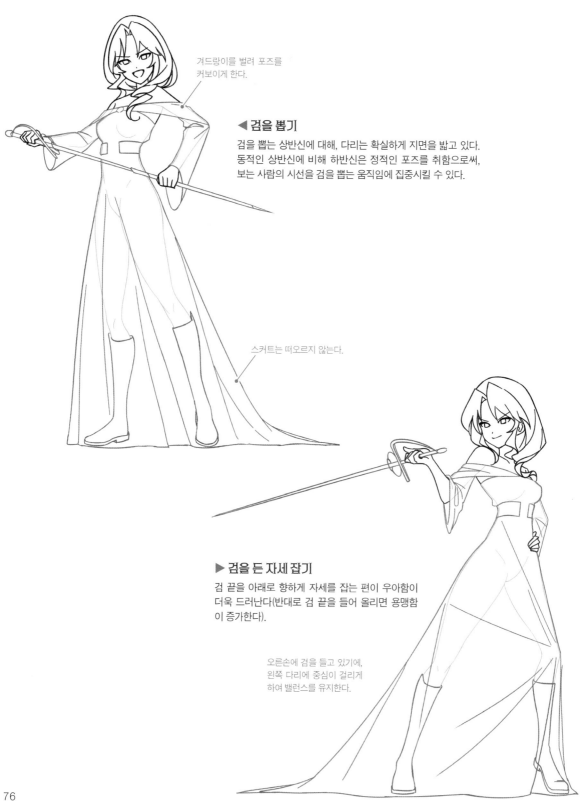

겨드랑이를 벌려 포즈를
커보이게 한다.

◀ **검을 뽑기**
검을 뽑는 상반신에 대해, 다리는 확실하게 지면을 밟고 있다.
동적인 상반신에 비해 하반신은 정적인 포즈를 취함으로써,
보는 사람의 시선을 검을 뽑는 움직임에 집중시킬 수 있다.

스커트는 떠오르지 않는다.

▶ **검을 든 자세 잡기**
검 끝을 아래로 향하게 자세를 잡는 편이 우아함이
더욱 드러난다(반대로 검 끝을 들어 올리면 용맹함
이 증가한다).

오른손에 검을 들고 있기에,
왼쪽 다리에 중심이 걸리게
하여 밸런스를 유지한다.

4

영애 · 악역 영애 · 성녀의 헤어 카탈로그

제4장에서는 영애 · 악역 영애 · 성녀의 헤어스타일을 망라했습니다. 업스타일이나 하프 업, 포니테일, 세 가닥 땋기 등 다양한 헤어스타일을 게재했습니다. 대표적인 헤어스타일은 정면, 측면, 뒷면의 3앵글 작례를 게재했으며, 항목마다 선화의 색을 구별함으로써 머리카락의 구조를 입체적으로 파악하기 쉽게 했습니다.

스트레이트×롱

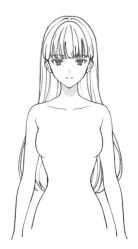 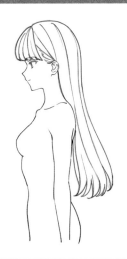 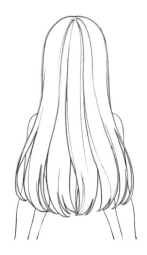

스트레이트×롱(하프 업)

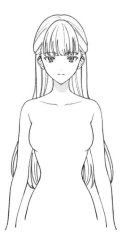 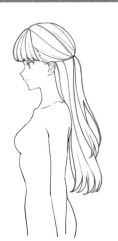 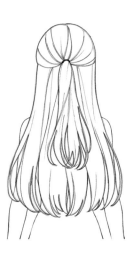

스트레이트×롱(업)

 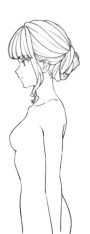 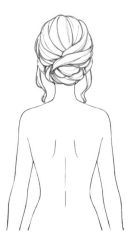

스트레이트×롱(포니테일)

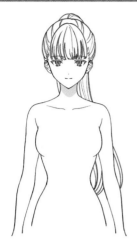 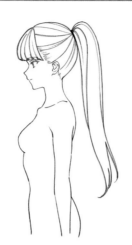 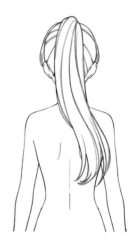

가운데 가르마×롱

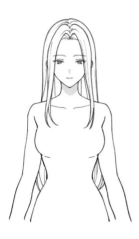 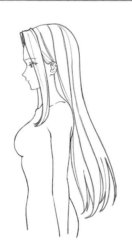 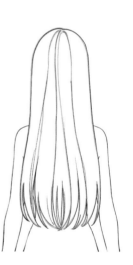

가운데 가르마×롱(하프 업)

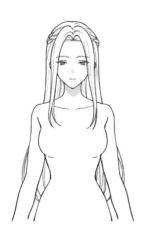 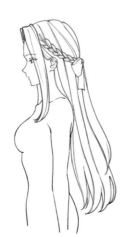 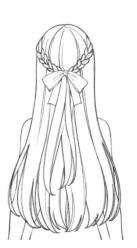

가운데 가르마×롱(업)

 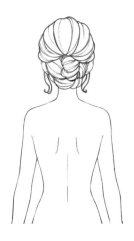

가운데 가르마×롱(포니테일)

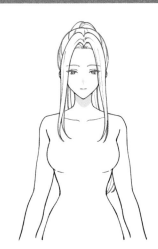 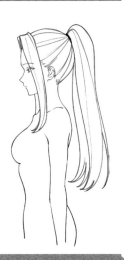 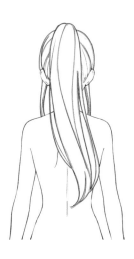

웨이브×롱

웨이브×롱(하프 업)

웨이브×롱(업)

웨이브×롱(세 가닥 땋기)

강한 웨이브

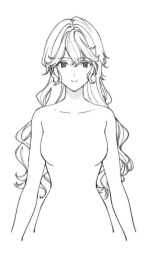

강한 웨이브(세 가닥 땋기)

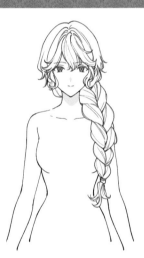 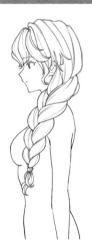 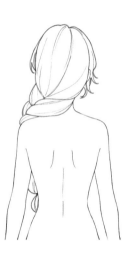

세 가닥 땋기 그리는 법

 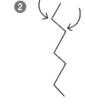

❶ 우선 지그재그로 선을 긋는다.

❷ 다음으로 지그재그의 모서리를 향해 상부부터 둥근 느낌이 있는 선을 추가한다.

❸ 마찬가지로 모서리를 향해 둥근 느낌이 있는 선을 추가하면, 묶음머리의 윤곽이 완성된다.

❹ 각각의 묶은 머리의 흐름을 의식하고, 머리카락의 흐름이나 삐져나온 머리, 그림자를 추가해 입체감을 나타낸다.

공주님컷

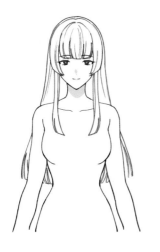 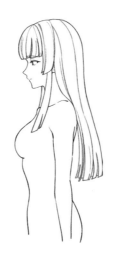 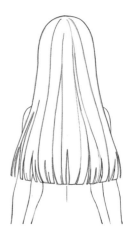

세로 롤

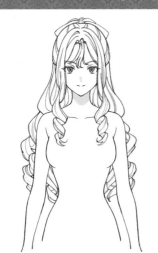 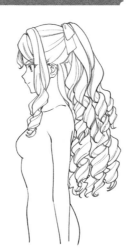 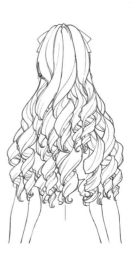

세로 롤 그리는 법

❶ 원통형의 윤곽선을 그린다.
❷ 원통을 감싸듯이 리본을 그린다.
❸ 그린 리본에 두께감을 더한다.
❹ 롤의 두께나 폭에 변화를 추가해, 삐져나온 머리와 머리
　카락의 흐름 선, 그림자를 더해 입체감을 나타낸다.

앞머리 배리에이션

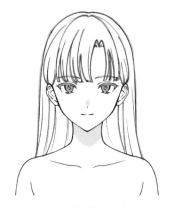

▲ 스트레이트×가르마

▲ 스트레이트×이마 드러내기

▲ 스트레이트×가운데 가르마

▲ 스트레이트×대각선 가르마

▲ 스트레이트×가운데 모으기

▲ 스트레이트×카추샤

▲ 웨이브×두텁게

▲ 웨이브×이마 드러내기

▲ 웨이브×가운데 가르마

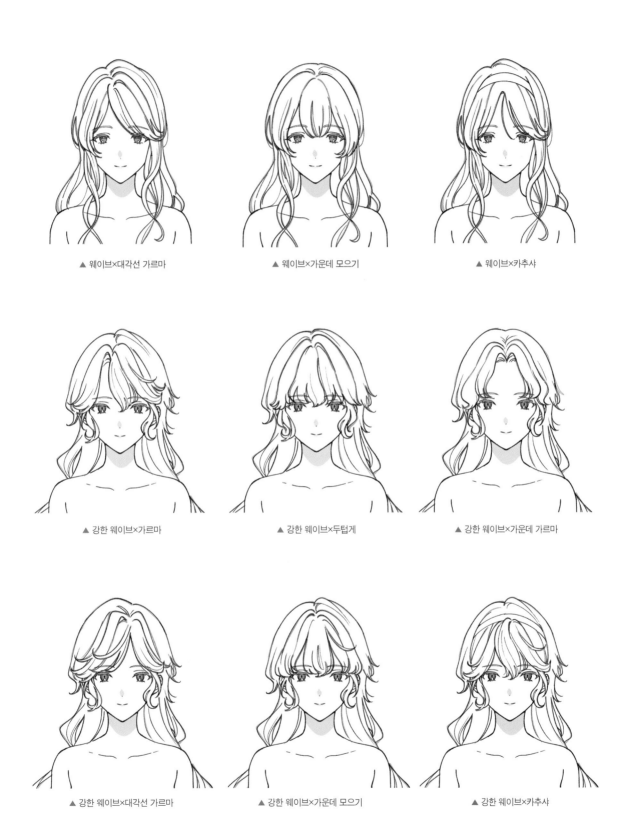

▲ 웨이브×대각선 가르마　　　　▲ 웨이브×가운데 모으기　　　　▲ 웨이브×카츄샤

▲ 강한 웨이브×가르마　　　　▲ 강한 웨이브×두툽게　　　　▲ 강한 웨이브×가운데 가르마

▲ 강한 웨이브×대각선 가르마　　　　▲ 강한 웨이브×가운데 모으기　　　　▲ 강한 웨이브×카츄샤

보브

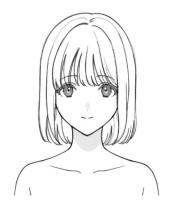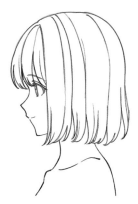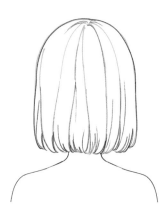

숏컷(카추샤)

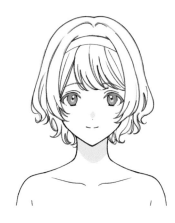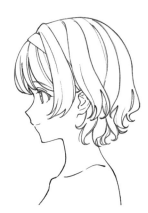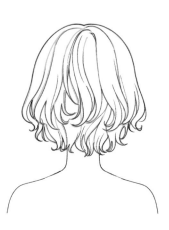

숏컷(인테이크)

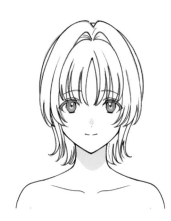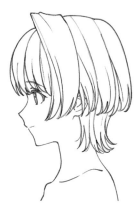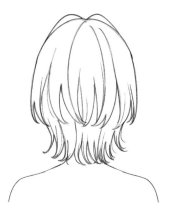

인테이크······중앙의 머리카락의 상부를 좌우로 나누어 M자 모양의 실루엣이 되었다. 만화나 애니메이션 캐릭터 특유의 헤어스타일을 말한다. 그 형태가 항공기나 자동차의 에어 인테이크(공기흡입구)를 연상시키기 때문에, 흔히 인테이크라 부른다.

5

커버 일러스트 메이킹

제5장은 이 책의 표지를 장식한 일러스트의 메이킹입니다. 러프부터 선화, 밑칠, 착색, 마무리까지의 공정을 따라서, 부위별로 질감이 다른 드레스 천의 표현과 액세서리 종류 칠하는 법 등, 영애 일러스트를 그릴 때 중요한 포인트를 일러스트를 제작한 세이칸 선생님이 직접 해설합니다.

일러스트 제작에는 CLIP STUDIO PAINT PRO/EX(이하, CLIP STUDIO PAINT)를 사용했습니다. CLIP STUDIO ASSETS으로 배포되는 브러시나 텍스처도 사용하고 있으며, 그런 CLIP STUDIO ASSETS에서 다운로드한 아이템에 대해서는 아이템 명과 콘텐츠 ID를 본문 내에 기재했습니다.

01 영애를 디자인한다

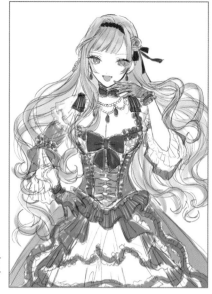

대강 색을 칠한 러프를 그리고, 캐릭터의 이미지를 정해 나갑니다.
드레스는 가슴과 웨이스트라인이 강조되는 디자인으로. 빨강과 파랑, 하양과 검정의 상반된 색을 조합한 화려한 컬러링으로, 현란함을 표현했습니다. 그것만으로는 인상이 너무 강하기 때문에, 소매에 새하얀 3연 레이스와 레이스 장갑 등으로 섬세함과 달콤함을 더했습니다.

▶ 지기 싫어할 것 같은 영애답게, 눈매는 약간 치켜 올라가게 하고 앞머리를 약간 짧게.

02 사전 준비 - 액세서리 선화 만들기

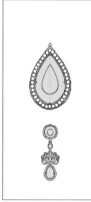

액세서리류는 별도의 캔버스로 선화 소재를 작성해둡니다. 「목걸이의 보석」, 「브로치」, 「귀걸이」의 소재를 [대칭자] 툴을 사용해 그립니다. 펄 부분은 『리본&프릴 브러시 세트 16종』(콘텐츠 ID: 1959379)에 수록된 펄 브러시로 그렸습니다. 선화 레이어 밑에 레이어를 만들고, 회색으로 바탕을 칠했습니다.

▶ 액세서리 소재의 선화는 벡터 레이어로 작성한다.

03 러프를 가이드로 선화를 작성한다

레이어의 불투명도를 낮춘 러프를 가이드 삼아 『6연필 소프트(6pencil-soft)』(콘텐츠 ID: 1730414)라는 브러시로 선화를 그립니다.
선화는 눈썹과 눈, 코, 입 등 얼굴 안쪽 파츠, 몸과 드레스, 소매의 프릴, 머리카락(앞쪽)과 얼굴 윤곽, 장미 머리장식, 머리카락(안쪽)으로 레이어를 구별합니다. 의복의 주름은 채색을 하면서 그려 넣는 편이 더 보기 좋아지므로, 여기서는 거의 그리지 않고 깔끔하게 마무리합니다.
선화 레이어는 하나의 폴더에 모으고, 폴더의 레이어 모드를 「곱하기」로 변경합니다.
선화가 완성되면, 액세서리의 선화 소재를 복사해 부착합니다.

04 밑칠

러프를 참고로 [선택 범위]와 [채우기]를 활용해 각 부분을 밑칠합니다. 이때 [서브 뷰]에 러프를 표시해두면, 러프를 확인하기 쉬울 뿐 아니라 서브 뷰에 표시된 러프에서 [스포이트] 툴로 색도 추출할 수 있어 편리합니다.
이 단계에서 가장 안쪽의 머리카락을 그려 넣습니다. [레이어 마스크]로 캐릭터의 실루엣 형태에 맞춰 마스크를 걸고, G펜으로 직접 밑칠하듯이 머리카락을 그리고 [경계 효과]로 가장자리에 선화를 작성합니다.

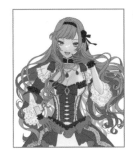

◀ 머리카락 레이어별로 색을 구별한 그림. 오렌지가 앞쪽, 보라색이 안쪽, 녹색이 가장 안쪽.

▶ 입과 흰자위, 스커트의 붉은 천에는 이 단계에서 이미 [에어브러시(부드러움)]로 대체적인 입체감을 추가합니다.

05 피부 칠하기

피부는 [에어브러시(부드러움)]와 『부드러운 피부 브러시』(콘텐츠 ID: 1582351)를 사용해 칠합니다. 하이라이트는 「스크린」, 그림자는 「곱하기」 레이어를 사용해 칠합니다.

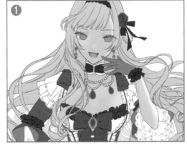

▲ 전체에 대략적인 그림자와 하이라이트를 넣는다.

▲ 가슴골의 선을 그리고, 대강 그림자를 그려 입체감을 준다.

▲ [흐리기]로 그림자를 어울리게 만들어가면서, 하이라이트를 넣는다.

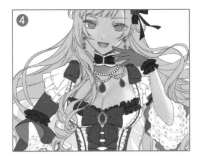

▲ [곱하기]로 세세한 그림자를 그려 넣는다.

▲ 「표준」으로 목의 진한 그림자에 밝은 색을 더하고, 원근감과 부드러움을 표현한다.

▲ 애교살과 입술에도 그림자와 하이라이트를 넣는다.

눈동자 칠하기

▲ 「곱하기」로 연하게 그림자를 넣고 「오버레이」로 눈동자 아래에 하이라이트
를 넣는다.

▲ 눈썹과 눈동자 가장자리를 덧그리고, 모양을 다듬는다.

▲ 「곱하기」로 동공을 그리고, 「오버레이」로 눈동자 안에 빛을 그린다.

▲ 「오버레이」로 눈동자 색의 채도를 약간 높게 한다.

▲ 「표준」으로 동공을 그려 넣고, 눈동자 안과 눈썹에 하이라이트를 넣는다.

▲ 「오버레이」와 [에어브러시(부드러움)]를 사용해 빛을 추가로 그려 넣는다.

07 머리카락 칠하기

머리카락은 「앞쪽」 ➡ 「안쪽」 ➡ 「가장 안쪽」 순서로 칠합니다.

앞쪽 머리카락

❶ 「곱하기」를 겹치고, G펜으로 그린 선을 [흐리기]로 어
우러지도록 그림자를 그립니다. 「스크린」을 겹치고
하이라이트도 그립니다.

❷ 「곱하기」로 진한 그림자를 그리고, 거기에 「곱하기」
를 거듭해 [에어브러시(부드러움)]로 머리카락 끝에
진한 색을 칠합니다.

❸ 「오버레이」를 겹치고, 하이라이트 위에 뉘앙스 컬러
를 그립니다.

❹ 머리카락 착색 레이어를 폴더에 정리하고, 그 위에
「스크린」을 겹쳐 [그라데이션 맵]으로 전체의 색감을
밝게 정리합니다.

▼앞쪽

안쪽 머리카락

❶ 「곱하기」를 겹치고, [에어브러시(부드러움)]로 머리카락 다발에 대강 그림자를 넣습니다.

❷ 「곱하기」를 겹치고, 『워터 브러시』(콘텐츠 ID: 1850648)를 사용해 머리카락 다발에 진한 그림자를 넣습니다. 깊이를 표현하기 위해, 앞쪽 머리카락보다 대략적으로 그립니다.

❸ 「스크린」으로 하이라이트를 그립니다.

❹ 「오버레이」로 머리카락 뿌리에 하이라이트를 올리고, 깊이를 나타냅니다.

❺ 「스크린」으로 전체를 빠짐없이 밝게 칠하고, 앞쪽 머리카락과의 거리를 표현합니다.

▼안쪽

▼가장 안쪽

가장 안쪽 머리카락

「표준」을 겹치고, [그라데이션] 툴로 색을 올립니다. 드레스의 색이 반사하는 것을 표현하기 위해, 따뜻한 색부터 차가운 색으로 그라데이션시킵니다.

08 | 장갑 칠하기

❶ 「곱하기」로 『부드러운 피부 브러시』(➡p.89)를 사용해 손의 그림자를 칠합니다. 레이스의 비치는 느낌을 표현하기 위해, 피부를 칠할 때 썼던 그림자색도 얹습니다.

❷ 「스크린」을 겹쳐 [에어브러시(부드러움)]로 하이라이트를 넣습니다.

❸ [올가미 선택]으로 범위를 지정하고, 레이스 소재 『플라워 레이스(Flowerlace)』(콘텐츠 ID: 1766189)를 붙입니다.

09 | 옷 칠하기

의복 채색은『필압이 강한 펜』(콘텐츠 ID: 1929374),『워터 브러시』(➡p.91) 등 2개의 브러시와 [흐리기] 툴을 사용합니다.『필압이 강한 펜』은 엣지가 들어간 터치와 부드럽게 퍼지는 터치 양쪽을 필압만으로 표현할 수 있기 때문에, 프릴의 접힘과 주름을 펜 하나로 그릴 수 있습니다.『워터 브러시』는 잘 어우러지며, 녹아드는 것처럼 칠할 수 있기 때문에 세세한 그림자를 그릴 때 적합합니다. 이 2개의 브러시만으로도 충분하지만, 색을 더 잘 어우러지게 하고 싶을 때는 [흐리기]를 사용합니다.

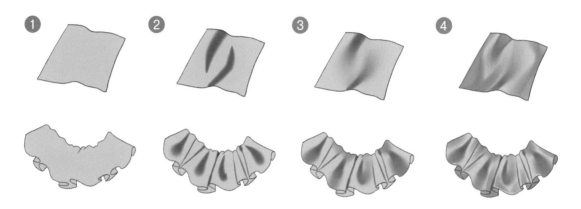

▲ 프릴과 의복의 주름 칠하기 기본. ①밑칠을 하고, ②『필압이 강한 펜』으로 진한 그림자를 그리고, ③중간색을 칠하고,『워터 브러시』로 그림자 가장자리를 잘 어우러지게 하고, ④[흐리기]로 그림자를 입체적으로 퍼트려 나간다.

❶ 우선 드레스의 파란 원단부터 칠합니다. 위에서 해설한 순서대로「곱하기」로 그림자를 넣고,「스크린」으로 하이라이트를 그립니다.

❷ 「곱하기」로 진한 그림자를 넣고,「스크린」으로 소맷부리 안쪽을 밝게 해서 깊이감을 표현합니다.

❸ 「곱하기」로 소맷부리에 그림자를 넣고, 그림자 가장자리에 [흐리기]를 사용합니다.

❹ 다음으로 붉은 원단 부분을 칠합니다. 안쪽 원단의 깊숙한 부분을「스크린」으로 밝게 합니다.「곱하기」로 양쪽 면에 그림자를 넣습니다.「곱하기」를 겹치고, 표면에 [에어브러시(부드러움)]로 진한 색을 얹습니다.

❺ 착색 레이어를 폴더에 정리하고,「스크린」으로『미르 크로스 해치 브러시 세트(Mirre's Cross hatch brush set)』(콘텐츠 ID: 1972956)에 수록된 스트라이프 모양을 가필합니다.

❻『선형 번』으로 주름을 그려 넣고, [색조 보정 레이어(색조/채도/명도)]로 붉은 원단에 칠해진 색의 채도를 올립니다.

❼ 자수가 들어간 하얀 원단 부분을 칠합니다. 선택 범위를 작성해 『ornament pattern(서양풍 패턴)』(콘텐츠 ID: 1869612)의 텍스처를 얹습니다. 텍스처를 [레스터화], 색을 변경해서 [픽셀 유동화] 툴로 스커트에 맞춰 모양을 바꿉니다.

❽ 「곱하기」로 스커트의 그림자와 주름을 그려 넣습니다.

❾ 가슴팍의 검은 리본을 칠합니다. 『워터 브러시』를 이용해 「곱하기」로 리본의 형태를 따라 그림자를 넣습니다.

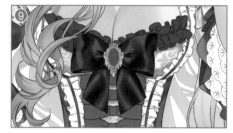

❿ 리본이 가슴팍의 프릴과 동화하지 않도록, 「스크린」으로 하이라이트를 넣습니다.

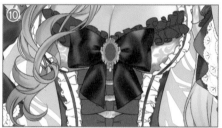

⓫ 복부의 빨간 리본을 칠합니다. [색조/채도/명도]에서 밑칠한 빨간색을 선명하게 하고, 「곱하기」로 그림자를 넣습니다.

⓬ 「오버레이」로 폭신하게 하이라이트를 넣고, 「선형번」으로 그림자를 더하고 윤이 나게 합니다.

⓭ 마지막으로 소매의 프릴에 입체감을 더합니다. 「곱하기」로 주름의 그림자를 넣습니다.

⓮ 주름의 경계선에 연한 오렌지색을 올려, 부드러운 천의 비쳐 보이는 느낌을 표현합니다.

⓯ 마지막으로 「곱하기」로 진한 그림자를 그립니다. 소매의 프릴은 가볍고 부드러운 소재이므로, 그림자 색이 너무 진해지지 않도록 합니다.

10 │ 액세서리 칠하기

보석 컷에 맞춰 정밀하게 반짝임과 그림자를 그리는 것이 아니라, 전용 브러시를 사용하는 간단하고 리얼한 채색 방식을 소개합니다. 귀걸이와 목걸이도 같은 순서로 칠합니다.

❶ 『빛의 굴절 브러시』(콘텐츠 ID: 1740586)로 보석의 형태에 맞춰 원을 그리도록 합니다.

❷ 레이어를 「선형 번」으로 변경합니다.

❸ 「곱하기」로 그림자를 그려 넣습니다.

❹ 「더하기(발광)」로 하이라이트를 넣습니다.

❺ 「오버레이」와 「스크린」으로 하이라이트를 넣습니다.

❻ 「선형 번」 레이어에 그림자를 넣습니다.

❼ 보석을 그린 레이어를 비표시로 바꿉니다. 금속 부분은 『PACHE 브러시』(콘텐츠 ID: 1741368)로 칠합니다. 「표준」으로 그림자를 그린 후에 레이어 모드를 「선형 번」으로 변경합니다.

❽ 「더하기(발광)」으로 하이라이트를 그립니다.

❾ 보석을 그린 레이어를 표시하면 완성입니다.

11 │ 마무리 작업으로 전체 퀄리티 높이기

선화의 색을 잘 어우러지게 하거나, 전체의 밝기를 조정하는 등의 수정을 합니다.

❶ 선화의 색을 변경해 채색과 어우러지게 합니다. 각 선화 레이어에 클리핑한 「스크린」을 겹쳐, 전체를 갈색으로 칠해서 선의 색을 약간 붉게 만듭니다.

❷ G펜으로 다발에서 삐져나온 가는 머리카락을 추가로 그립니다.

[색조 보정 레이어(밝기/대비)]로 명암을 확실하게 하고, 세세하게 남은 부분을 칠하면 완성입니다(➡p.95).

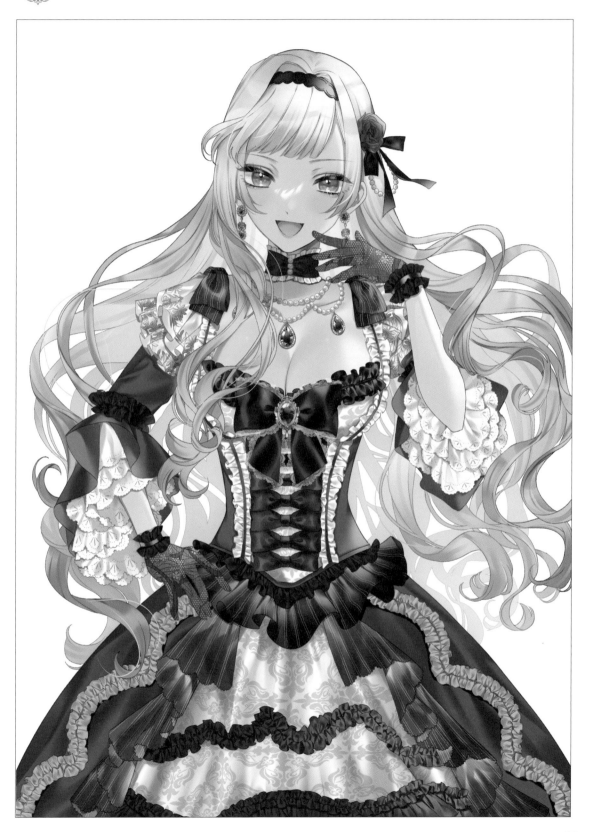

● 참고 문헌

낸시 브래드필드(2013)『도해 귀부인의 드레스 디자인 1730~1930년(図解 貴婦人のドレスデザイン 1730~1930年)』다이나워드 역, 마루샤

존 피콕(2010)『서양 코스튬 대전 -고대 이집트부터 20세기의 패션까지[보급판] (西洋コスチューム大全 古代エジプトから20世紀のファッションまで[普及版])』그래픽사

타나카 료조, 마스다 아키히사(1999)『도설 영국 귀족의 저택 -컨트리 하우스의 모든 것(図説 英国貴族の城館 カントリー・ハウスのすべて)』카와데쇼보신샤

악역 영애·영애·성녀 그리기
-로맨스 판타지 여주인공의 의상 디자인과 포즈 자료집-

초판 1쇄 인쇄 2024년 5월 10일
초판 1쇄 발행 2024년 5월 15일

저자 : 포스트 미디어 편집부
번역 : 문성호

펴낸이 : 이동섭
편집 : 이민규
디자인 : 조세연
영업·마케팅 : 송정환, 조정훈, 김려홍
e-BOOK : 홍인표, 최정수, 서찬웅, 김은혜, 정희철, 김유빈
관리 : 이윤미

㈜에이케이커뮤니케이션즈
등록 1996년 7월 9일(제302-1996-00026호)
주소 : 08513 서울특별시 금천구 디지털로 178, 1805호
TEL : 02-702-7963~5 FAX : 0303-3440-2024
http://www.amusementkorea.co.kr

ISBN 979-11-274-7488-1 13650

Reijou·Akuyakureijou·Seijo no kakikata
© Ichijinsha Inc.
First published in Japan in 2023 by ICHIJINSHA Inc., Tokyo.
Korean translation rights arranged with ICHIJINSHA Inc., Tokyo,.

Illustration Technique